探險家來畫畫

文／茱迪·埃斯理 Jude Exley
圖／李察·沃森 Richard Watson
主編／胡琇雅　譯者／Yi-An Lin
美術編輯／蘇怡方、李宜芝
董事長、總經理／趙政岷
出版者／時報文化出版企業股份有限公司
10803台北市和平西路三段240號七樓
發行專線／（02）2306-6842
讀者服務專線／0800-231-705、（02）2304-7103
讀者服務傳真／（02）2304-6858
郵撥／1934-4724時報文化出版公司
信箱／台北郵政79~99信箱
統一編號／01405937
時報悅讀網／www.readingtimes.com.tw
電子郵件信箱／ctliving@readingtimes.com.tw
法律顧問／理律法律事務所　陳長文律師、李念祖律師
Printed in Taiwan
初版一刷／2016年3月11日
行政院新聞局局版北市業字第八○號

ADVENTURE DOODLE BOOK by Jude Exley and Illustrated by Richard Watson
Original English language edition first published in 2015 under the title Adventure Doodle Book by Egmont UK Limited,
The Yellow Building, 1 Nicholas Road, London, W11 4AN
All text and images copyright © 2015 Egmont UK Limited
Written by Jude Exley
Illustrated by Richard Watson
Designed by Catherine Ellis and Sarah Lawrence
This edition arranged with Egmont Book Ltd
through Big Apple Agency, Inc., Labuan, Malaysia.
Complex Chinese edition copyright © 2016 by China Times Publishing Company

把探險家
隨身攜帶的物
品著上顏色，
然後再多畫一些
必需品。

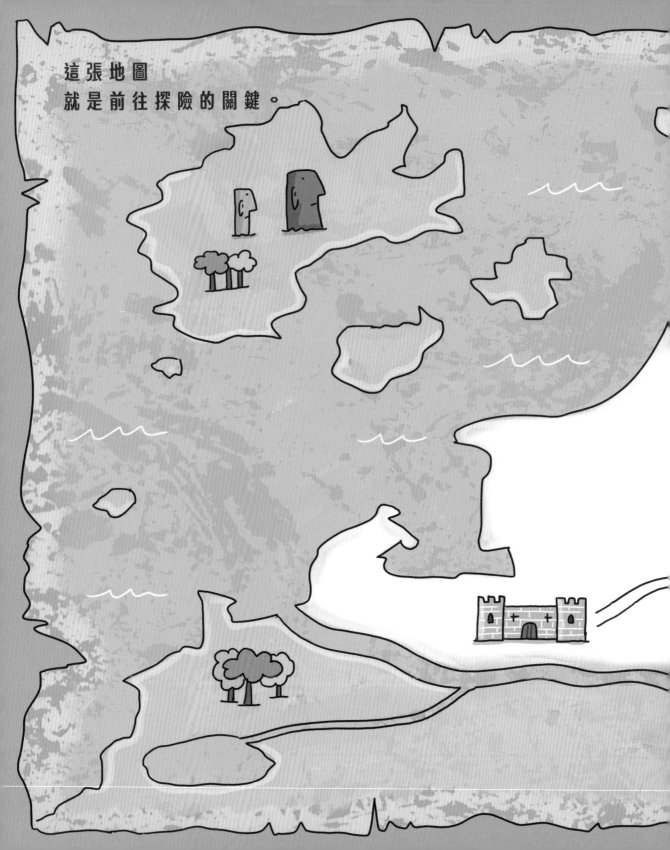

這張地圖
就是前往探險的關鍵。

完成這張地圖，
並且在探險家必經的路上增加
更多危險的陷阱吧。

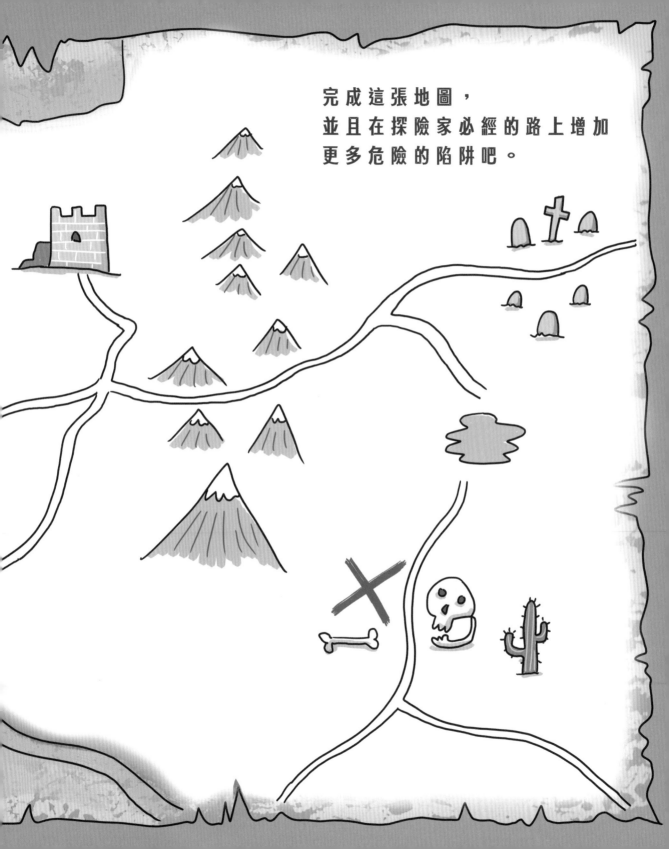

探險家該怎麼穿越這座峽谷呢？

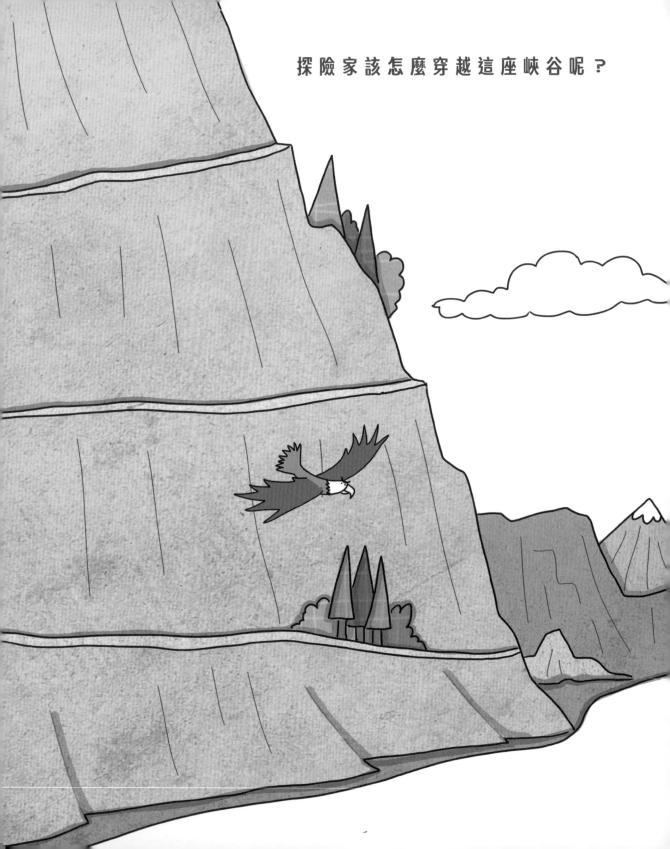

畫出一座繩索做成的橋，
還有那些可怕的水中生物。

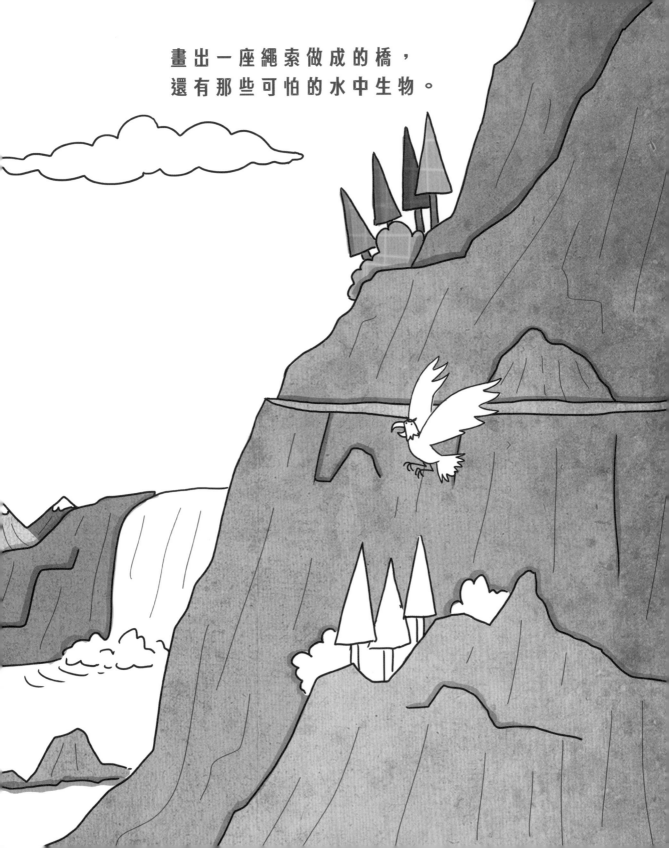

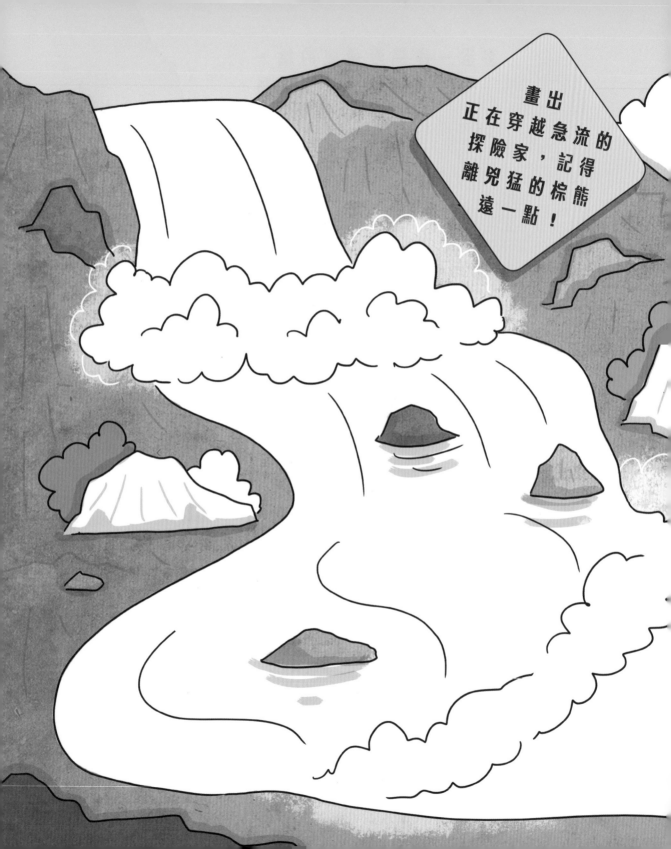

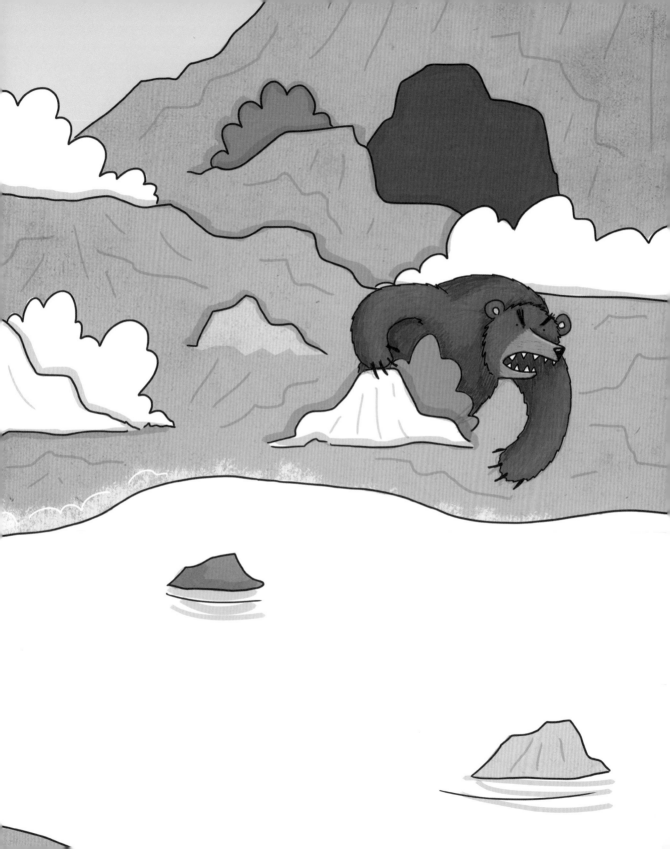

太幸運了，這裡有越野車、摩托車、輕航機和風帆
等交通工具可以克服各種狀況！為它們著上顏色。

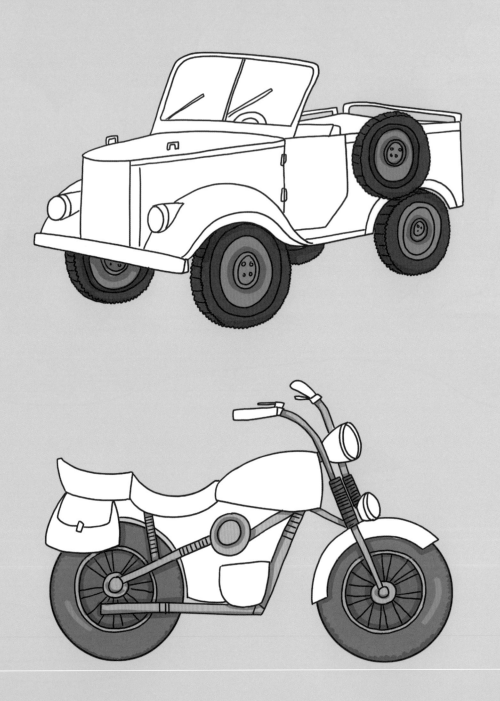

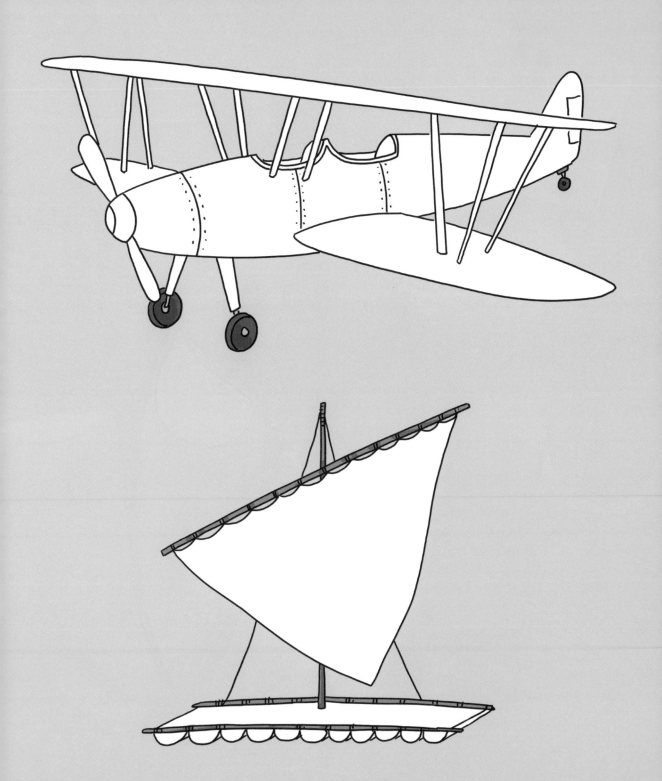

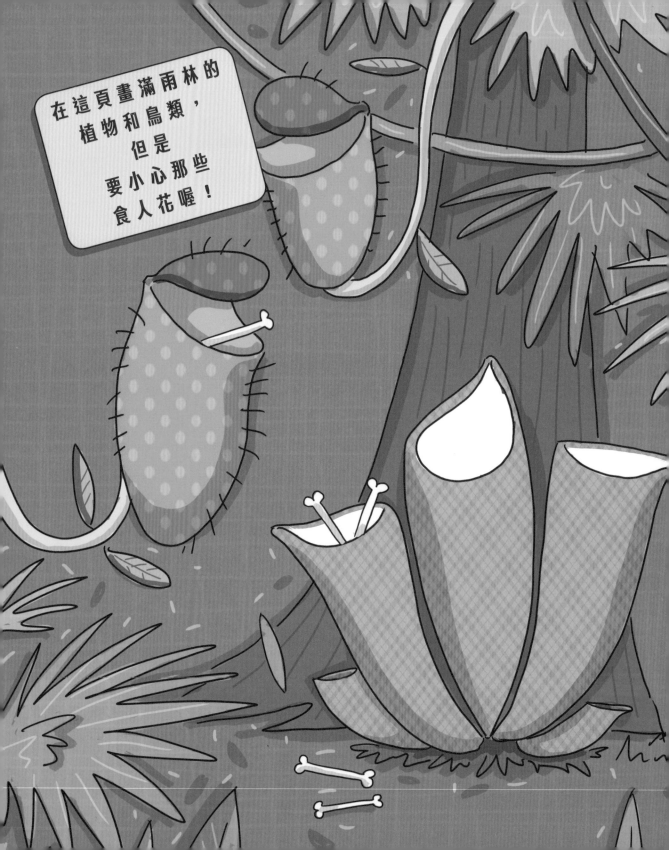

原來食人花是最不需要害怕的……
你有足夠的勇氣來畫這些野生動物嗎？

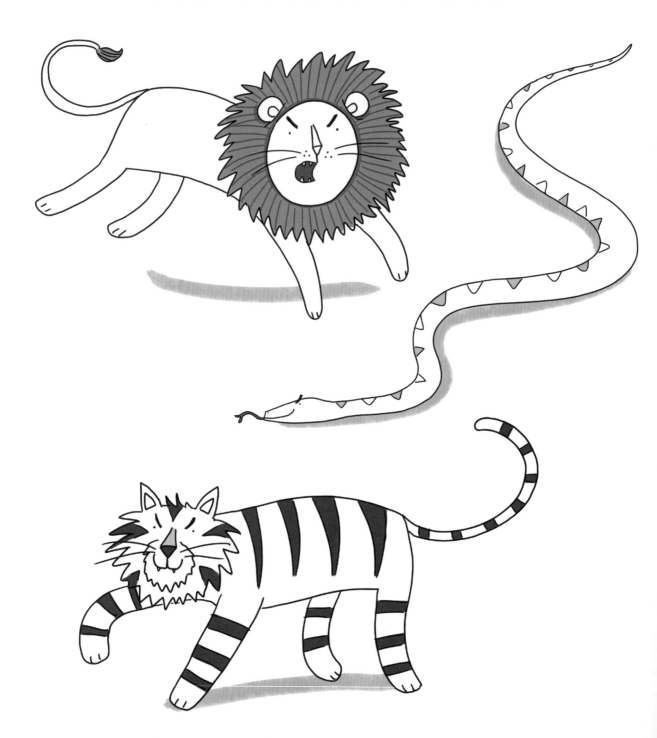

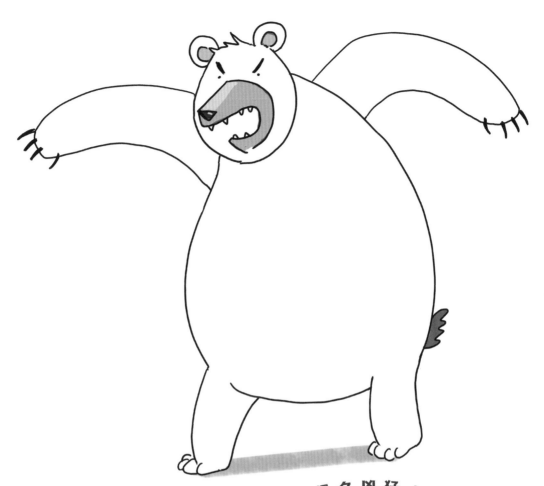

看看你可以畫得多兇猛！

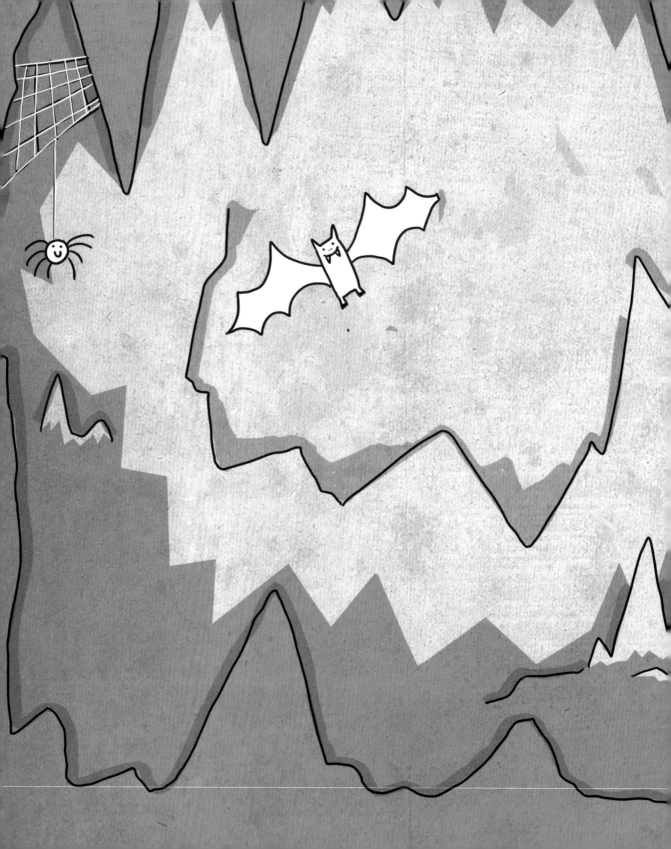

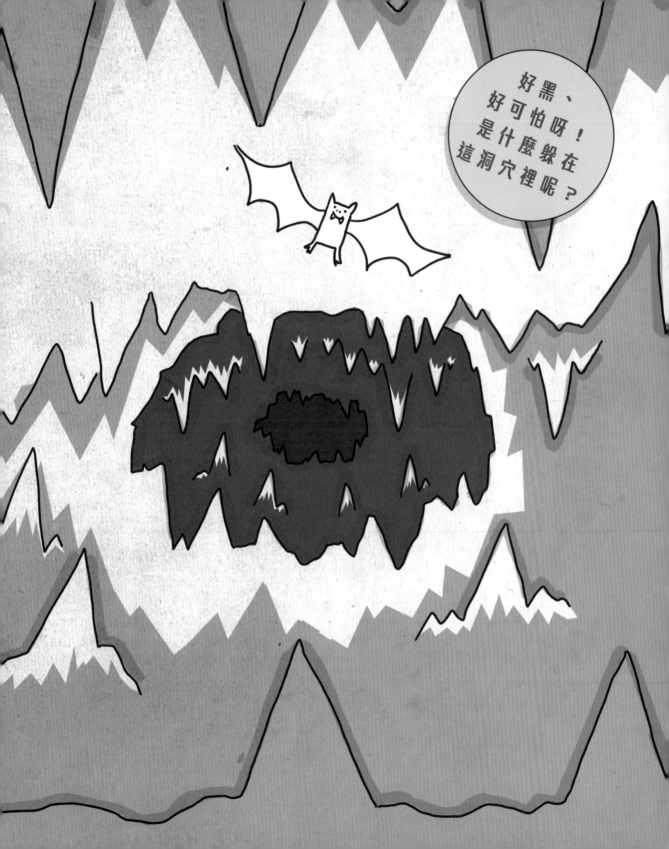

在這些令人發毛
的傢伙身上
加上翅膀、觸角和
很多很多腳。

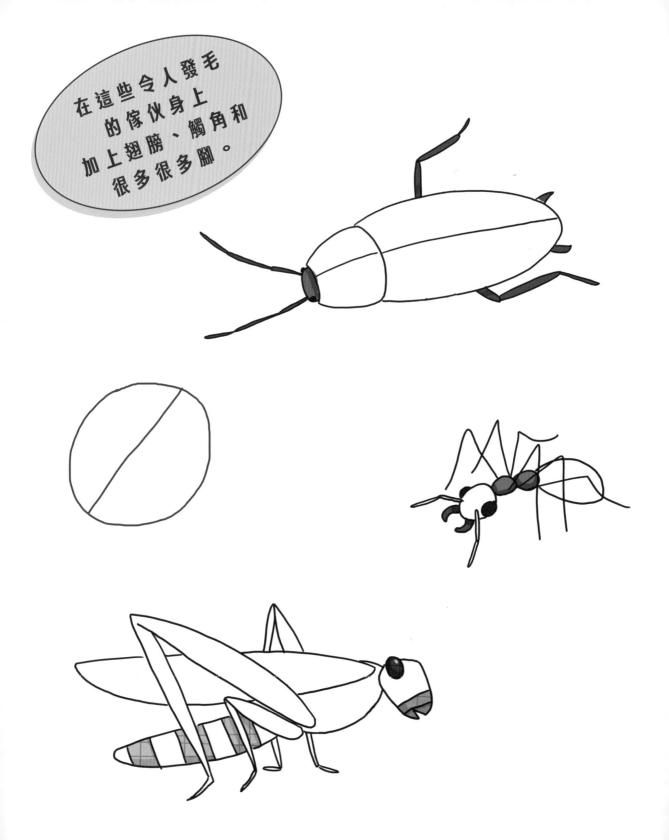

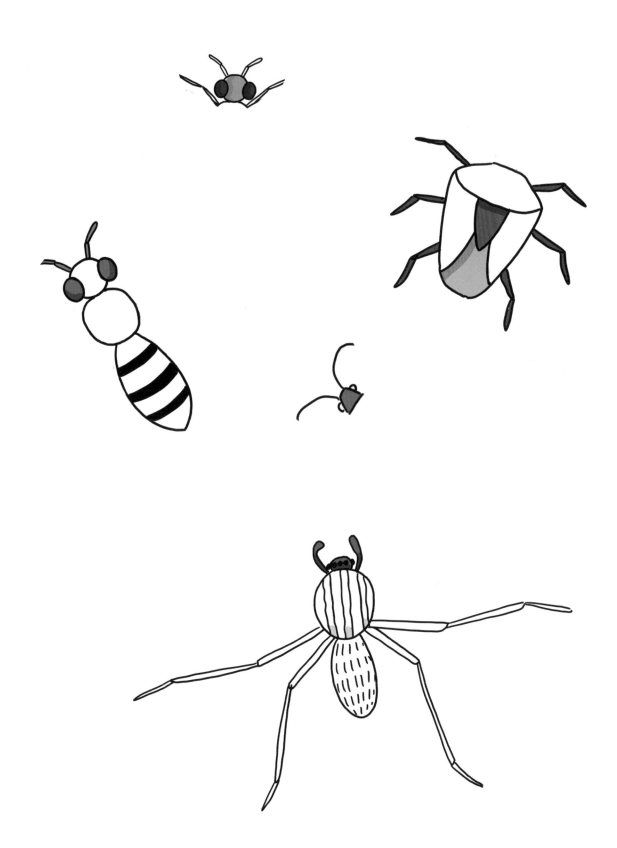

探險家這次要穿越無邊無際的沙漠，
畫出幾座金字塔吧。

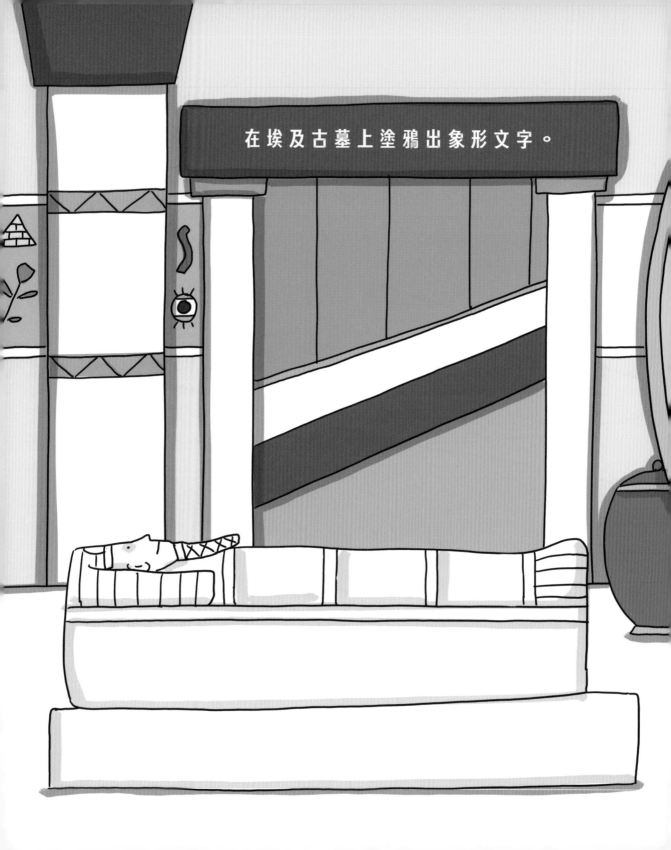

在埃及古墓上塗鴉出象形文字。

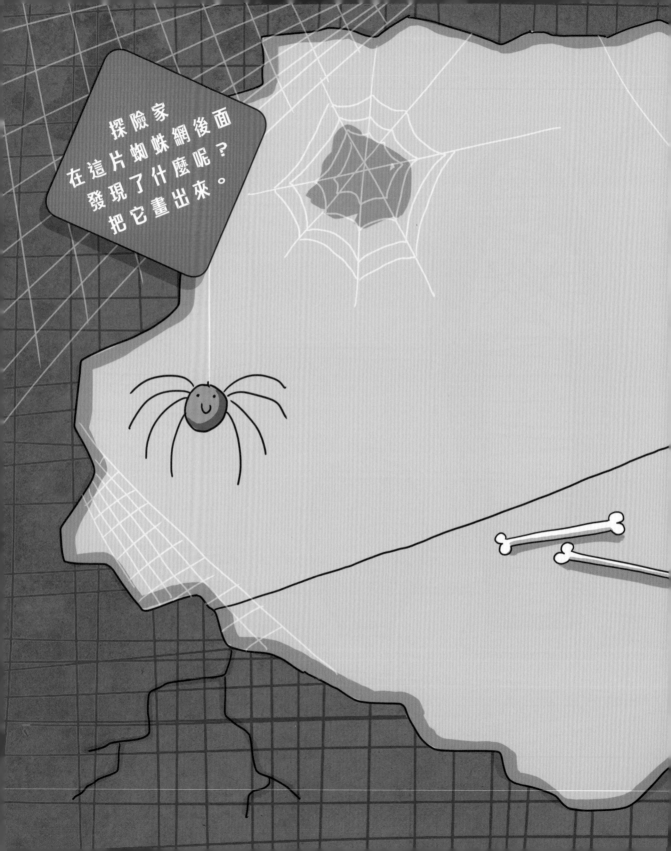

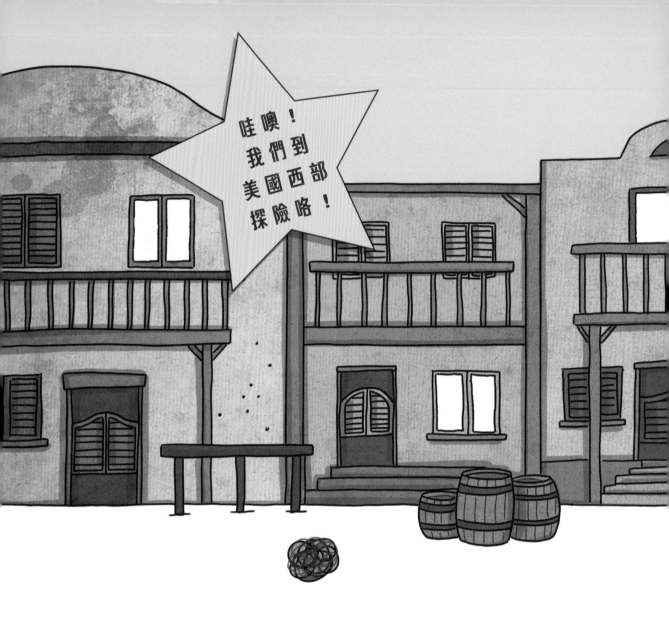

完成這些牛仔帽、領巾和警長的徽章，然後再畫出馬靴和馬刺。

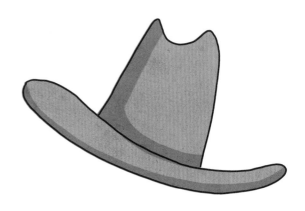

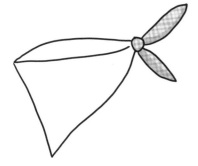

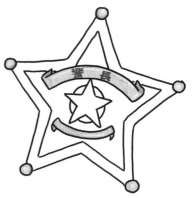

警長

設計一張海報，通緝危險的罪犯。

通緝令
重金懸賞

懸賞1,000,000元

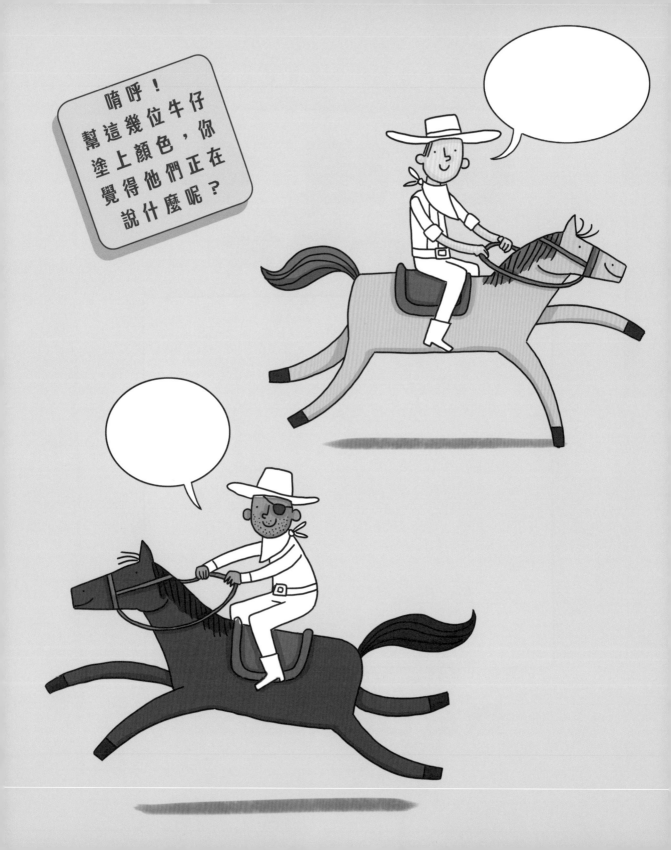

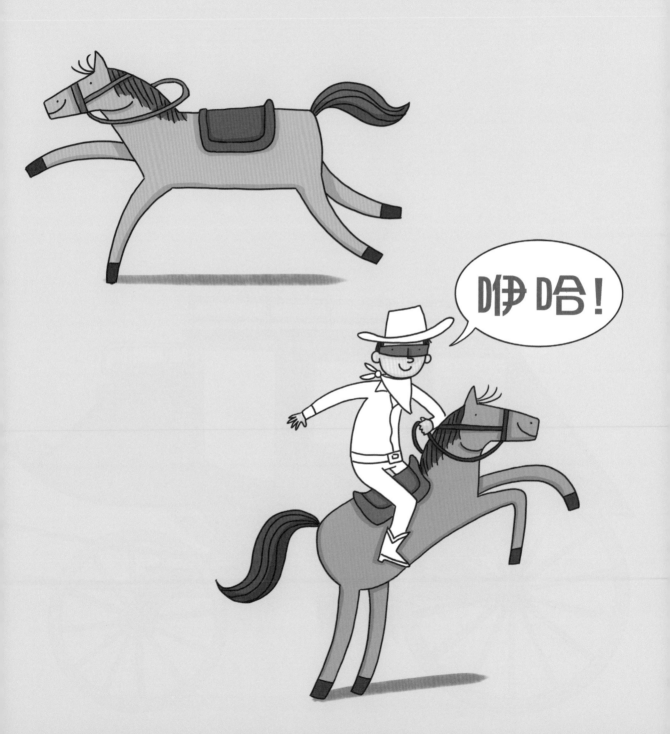

衝啊，牛仔！是誰負責駕駛馬車？
畫出帥氣的駕駛以及幾位乘客。

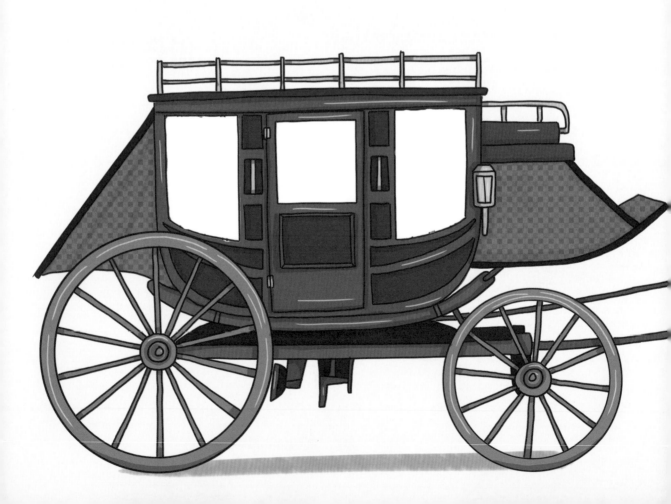

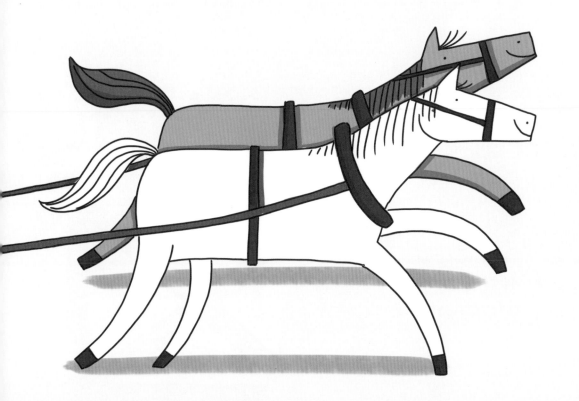

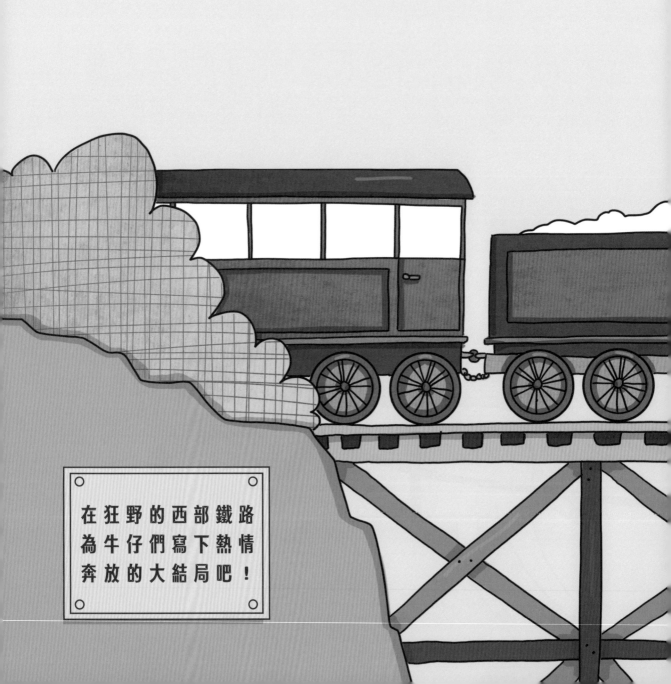

在狂野的西部鐵路
為牛仔們寫下熱情
奔放的大結局吧！

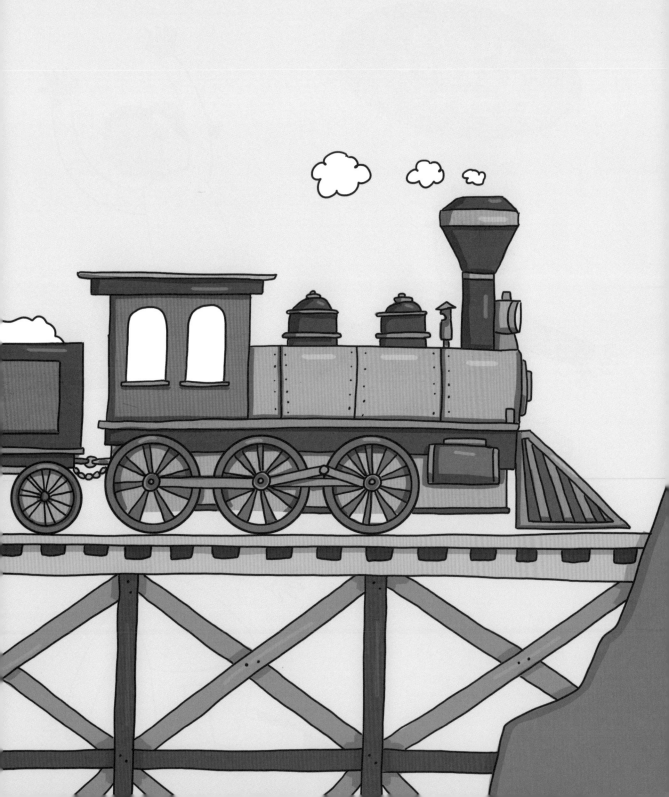

讓這些人物
都成為英勇的
探險家！

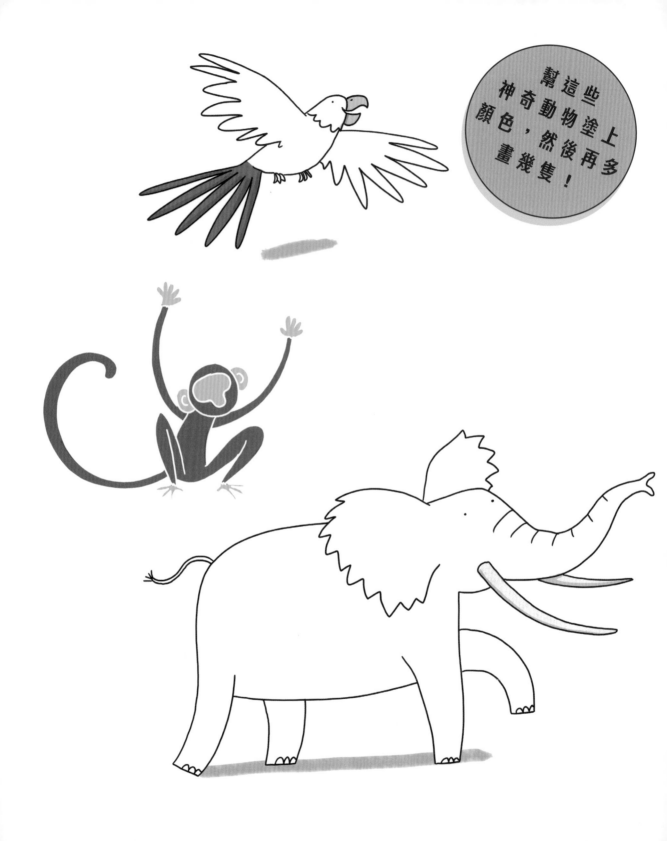

幫這些神奇動物塗上顏色，然後再多畫幾隻！

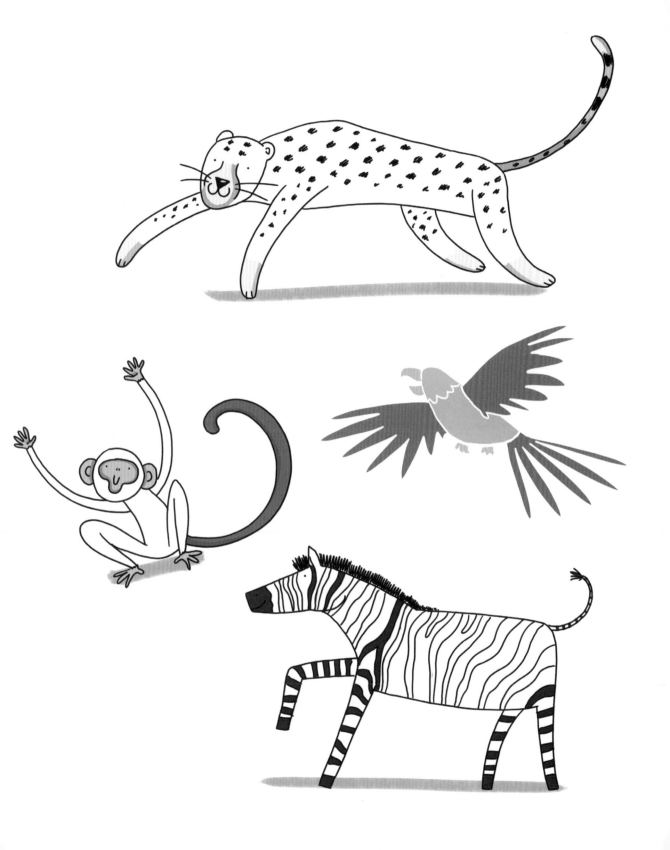

在野外
是找不到
便利商店的，
畫出正在
搜集食物和
釣魚的
探險家們。

營火晚會吃大餐咯，吃飽以後再打一個
大飽嗝！

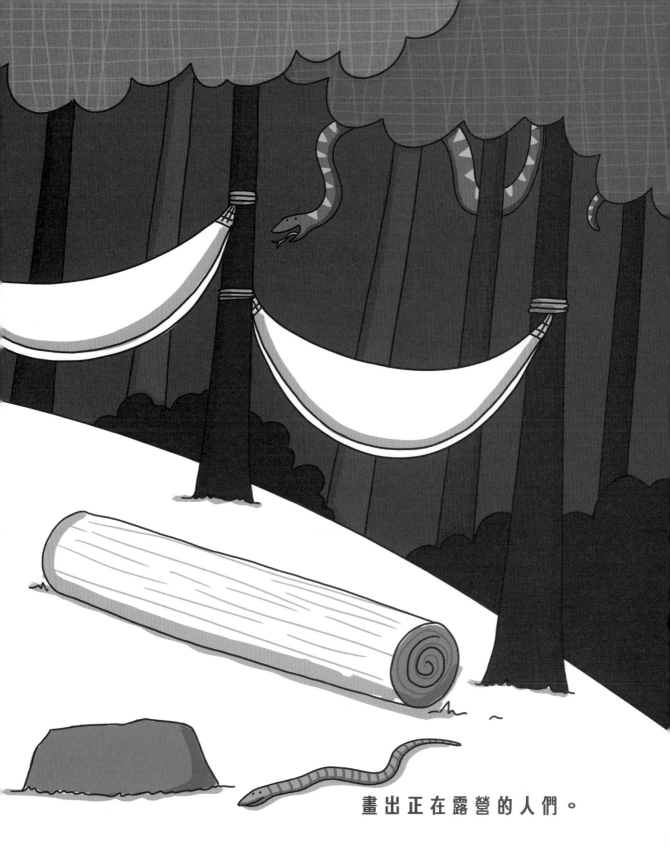

畫出正在露營的人們。

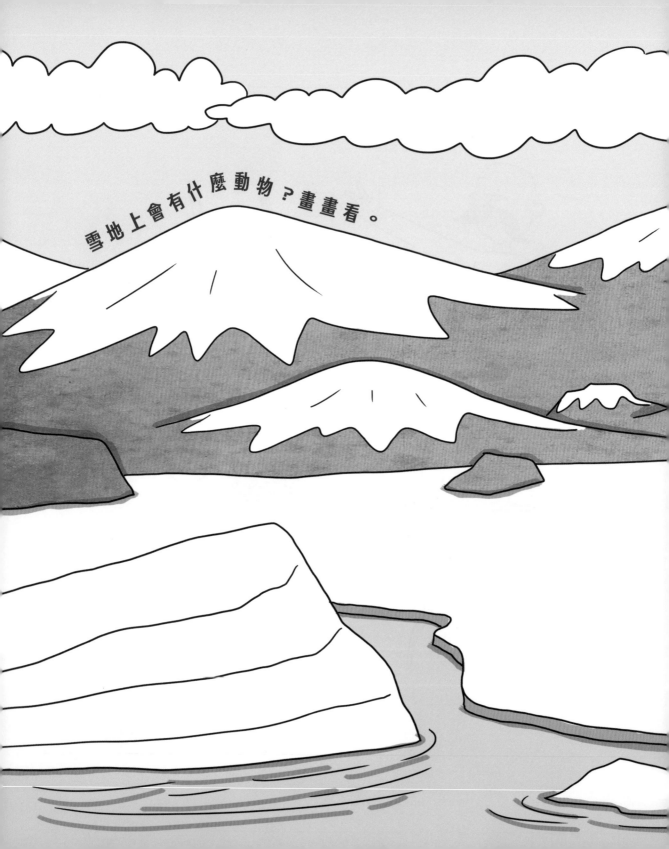

雪 地 上 會 有 什 麼 動 物 ？ 畫 畫 看 。

探險家們有許多種交通工具，不管是雪或冰都不怕！

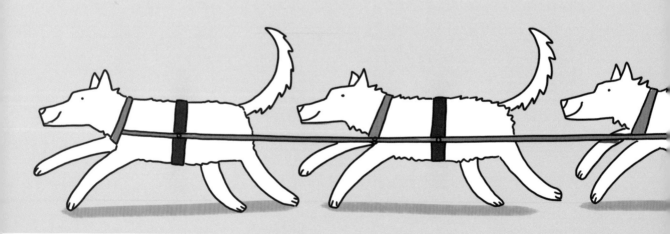

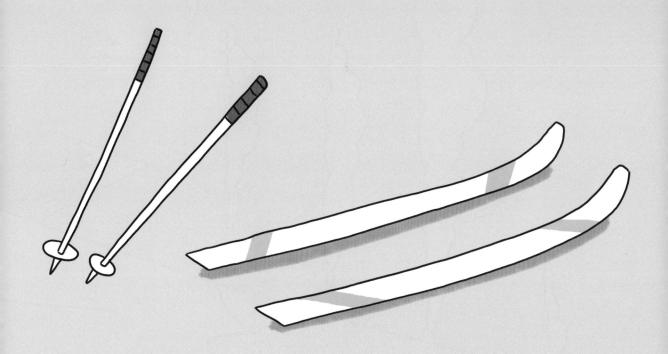

替這些交通工具塗上顏色，然後再多畫一些配件吧。

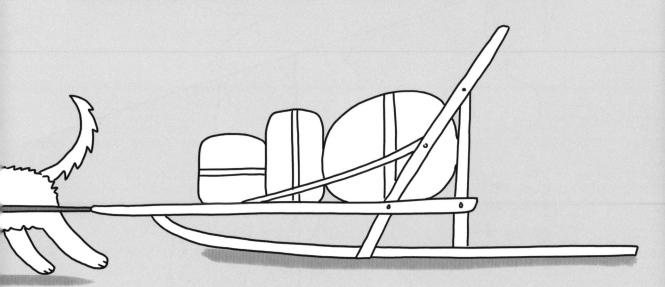

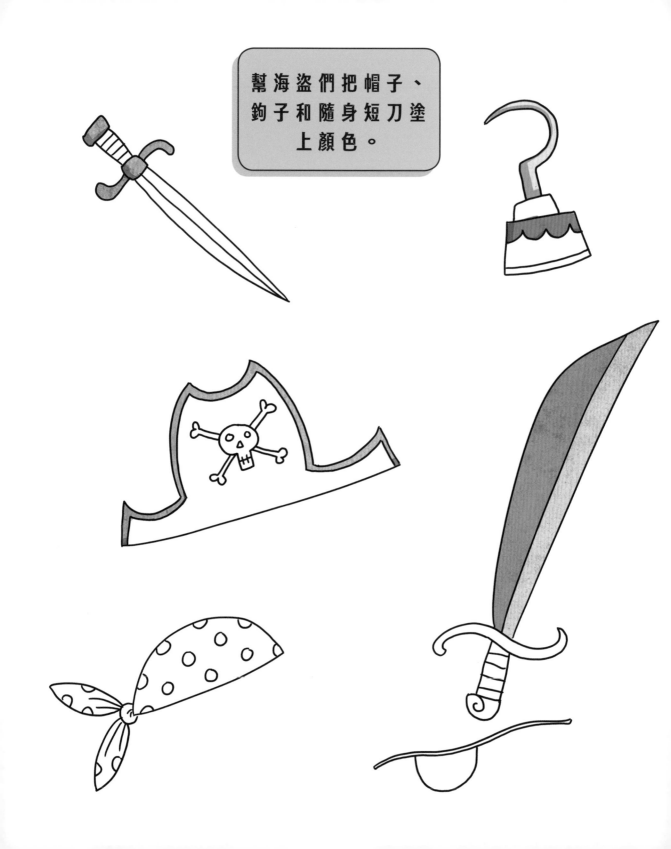

幫海盜們把帽子、鉤子和隨身短刀塗上顏色。

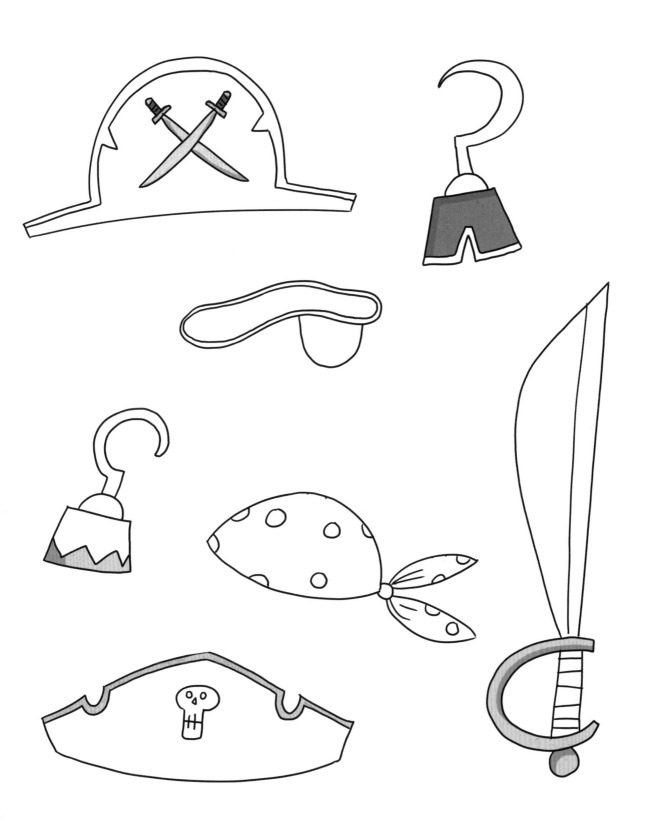

海盜們在大洋中航行尋找寶藏，但他們並不是唯一一群……

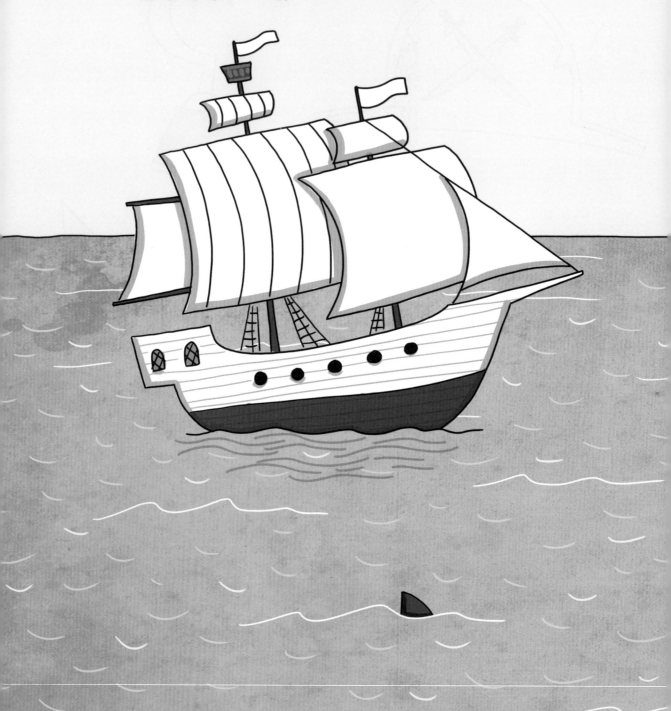

在兩艘海盜船開戰之前塗上顏色吧。

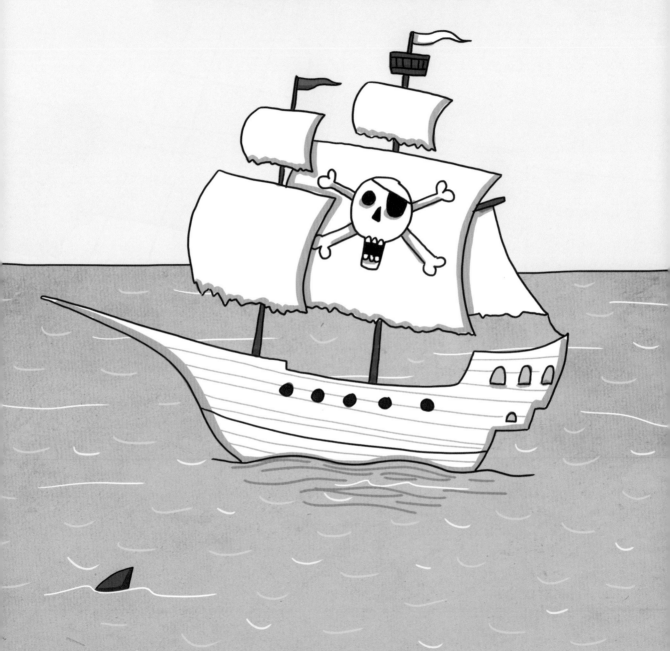

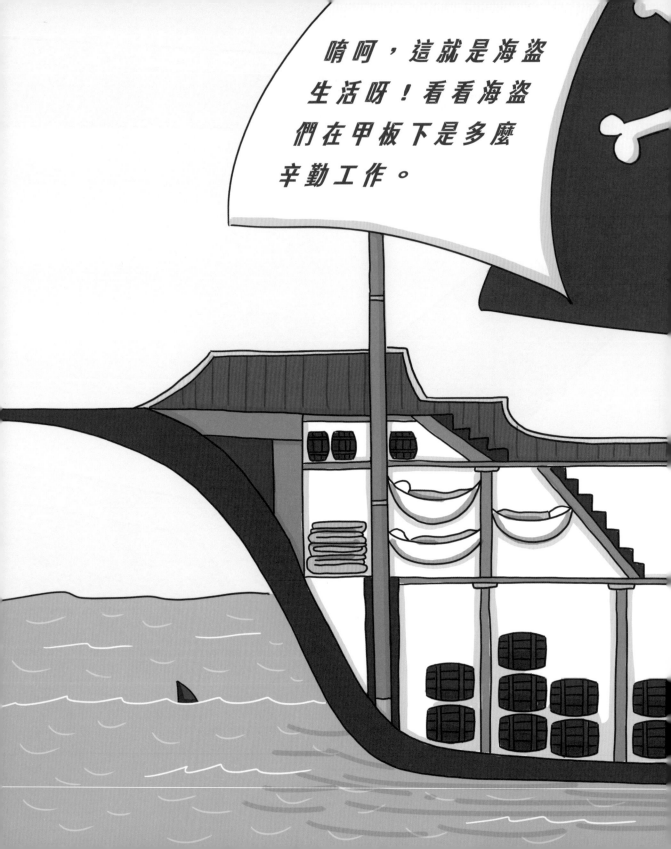

哪一艘海盜船會先抵達呢？
他們會找到埋藏的寶藏嗎？

發現了巨大而且裝滿珠寶的藏寶箱！
在這頁畫上滿滿的金幣以及珍貴的寶石。

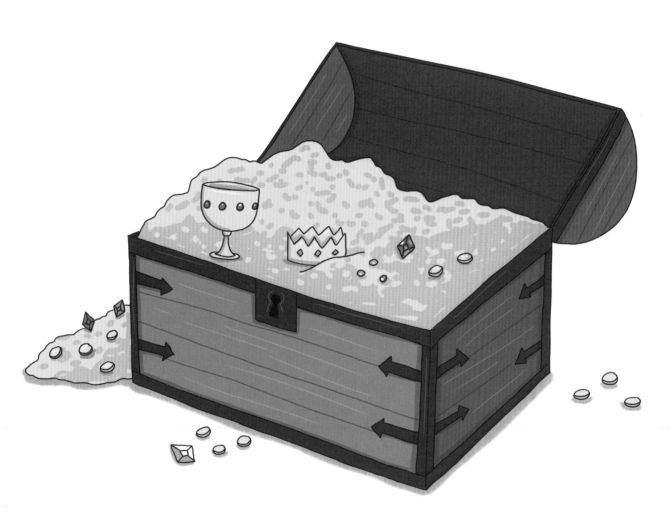

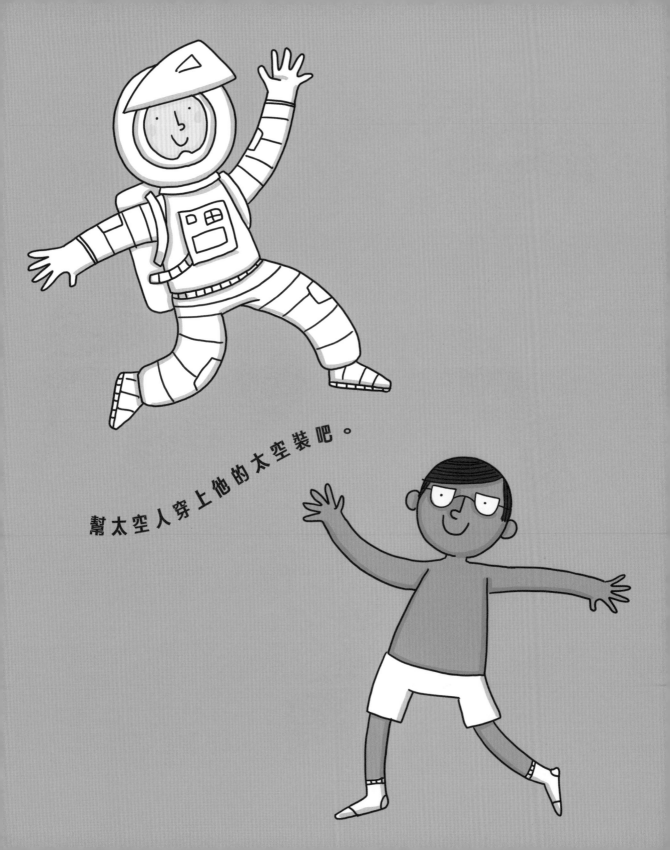

幫太空人穿上他的太空裝吧。

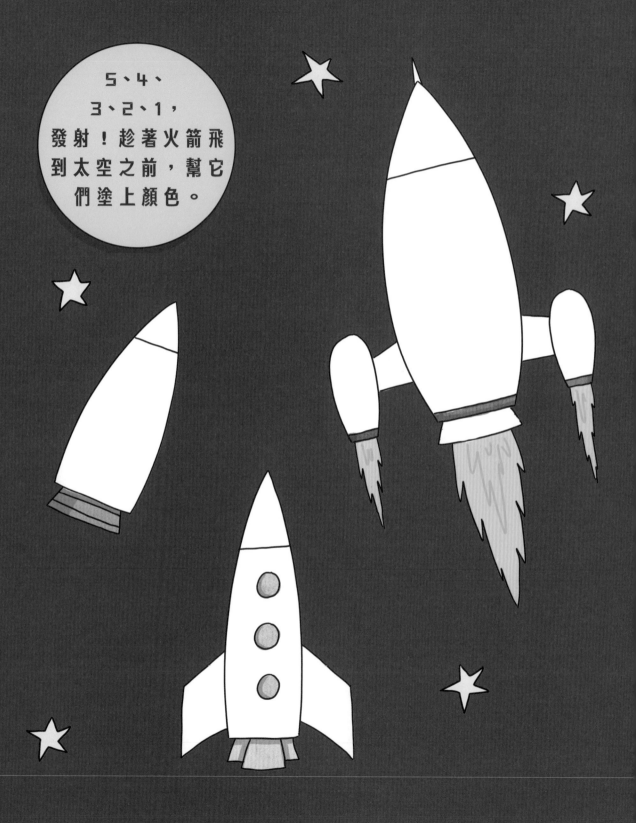

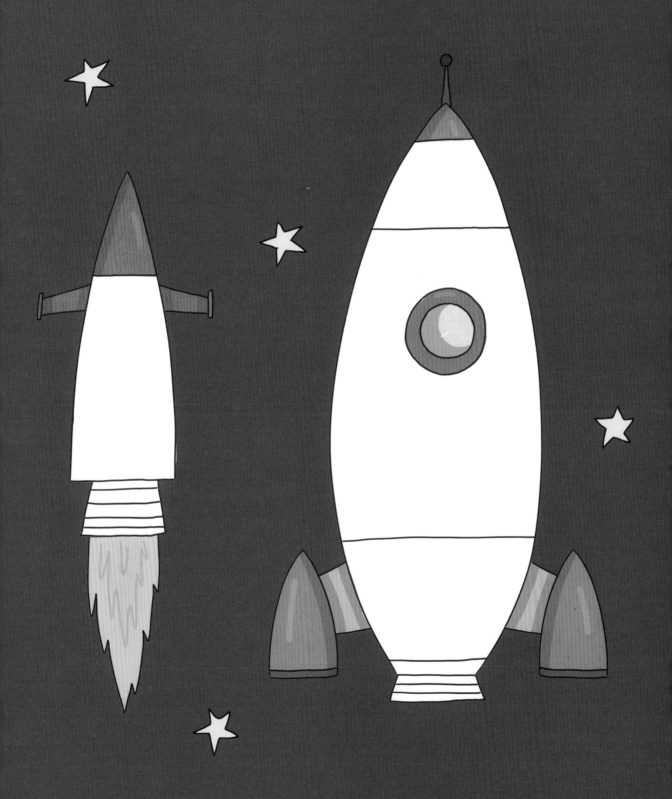

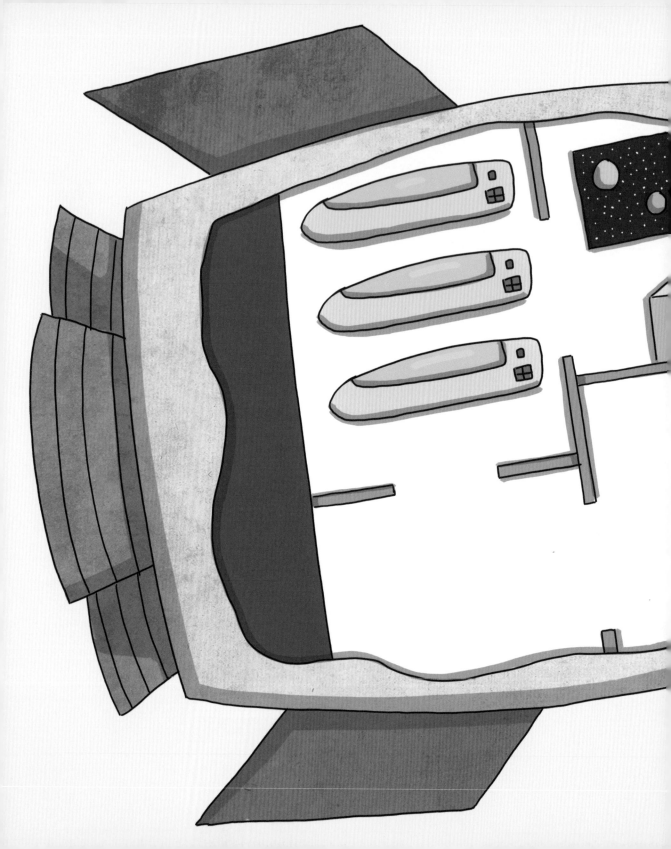

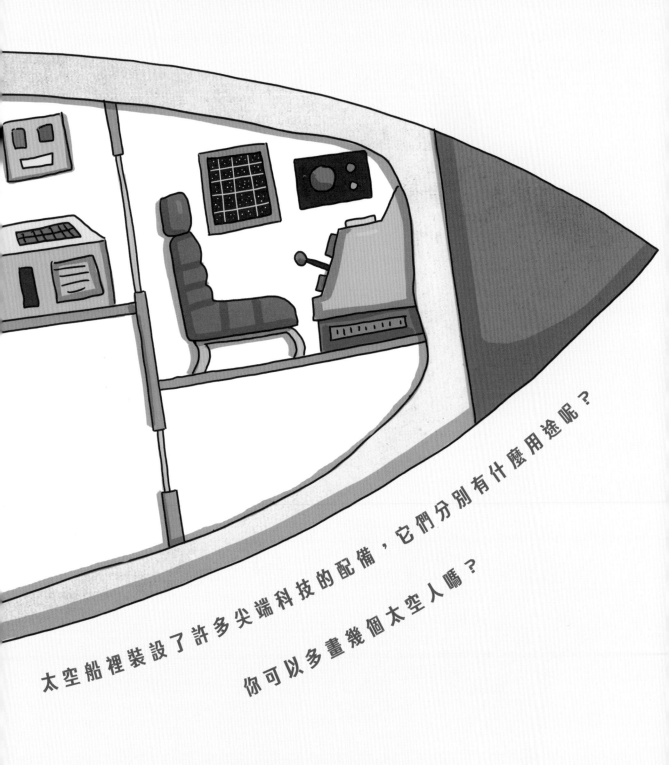

太空船裡裝設了許多尖端科技的配備，它們分別有什麼用途呢？

你可以多畫幾個太空人嗎？

火箭咻的一聲，
高高飛到地球之外，
直奔月球了。
請在天空中
畫滿星星。

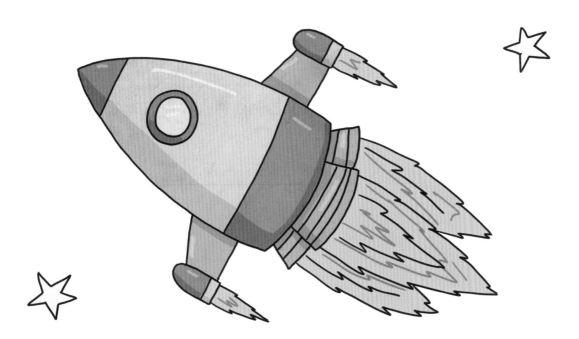

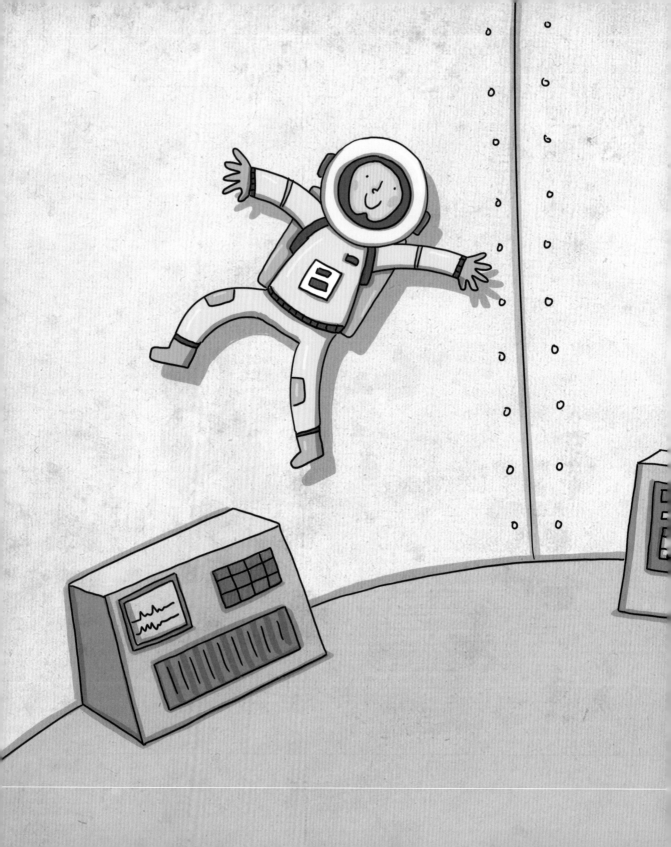

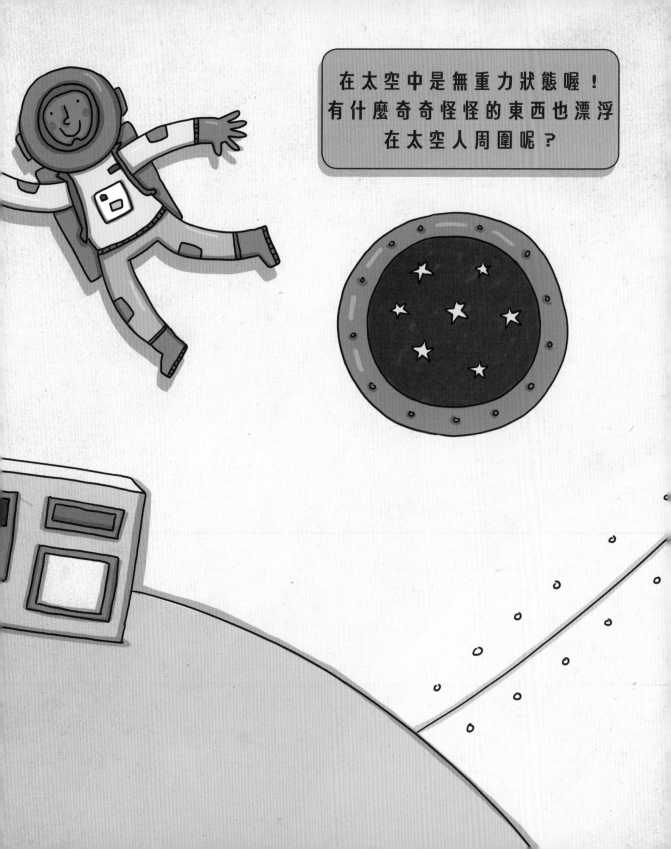

一條美麗的銀河橫跨星空，將這些行星塗上顏色。

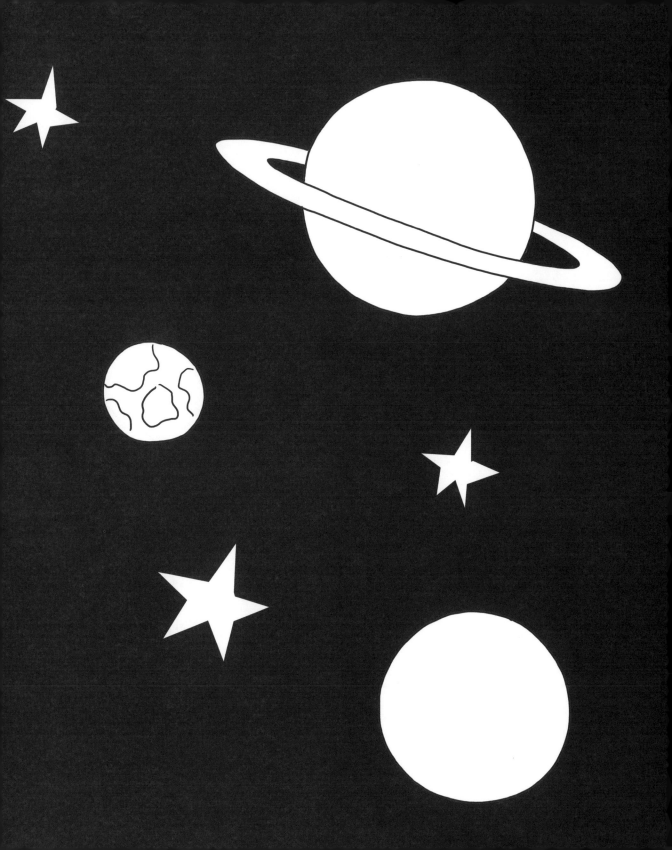

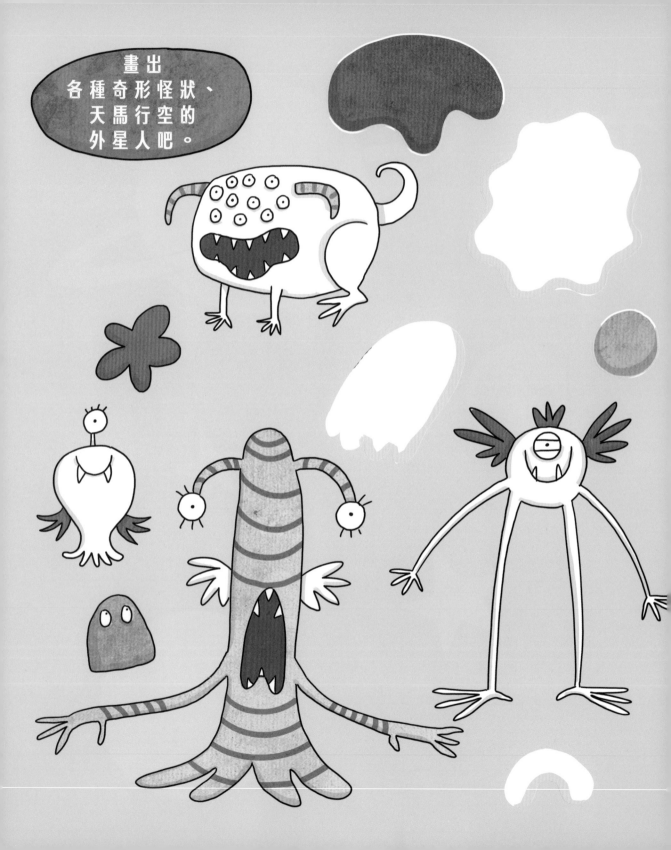

畫出
各種奇形怪狀、
天馬行空的
外星人吧。

畫出在月球上漫步的太空人們。

在月球插上你自己設計的旗幟吧。

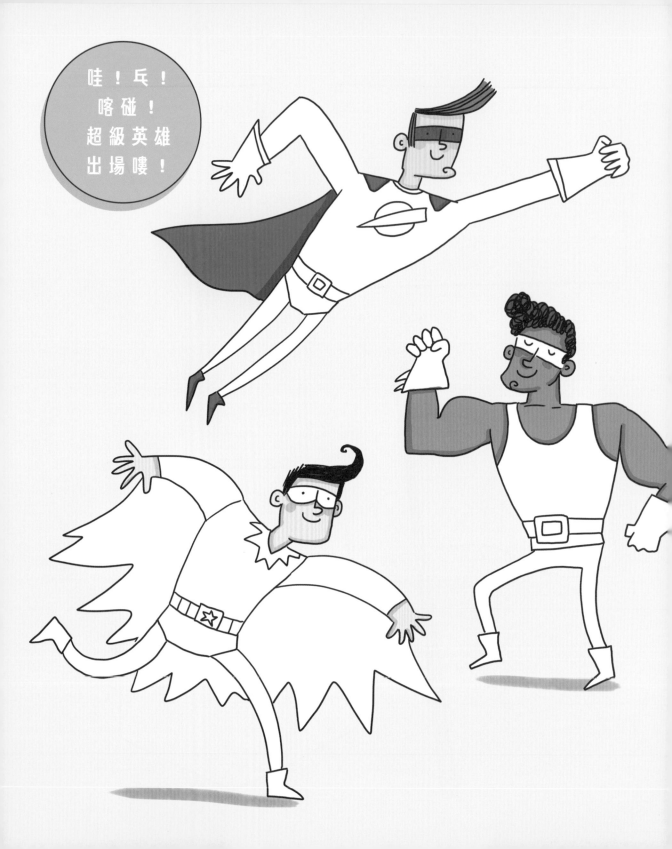

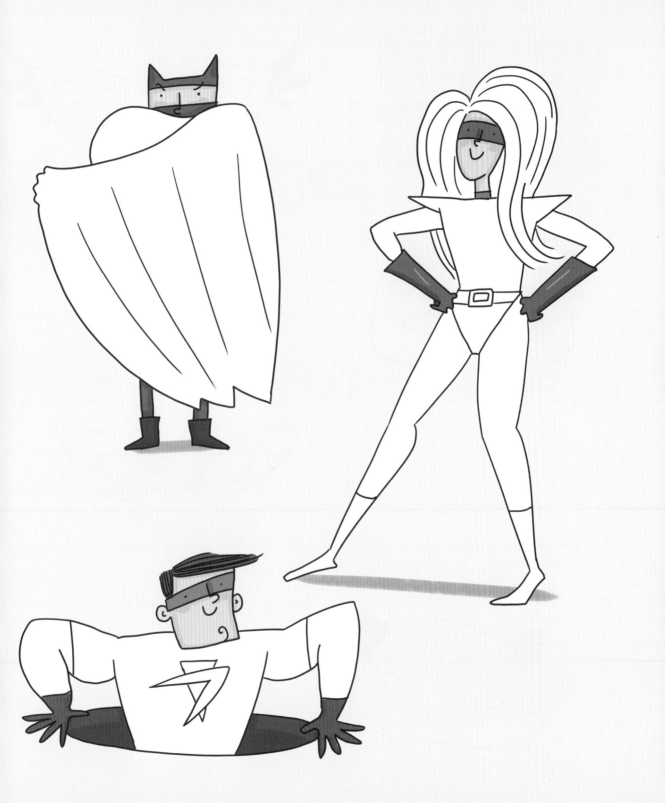

替這些面罩和盾牌塗上顏色，然後再畫一些超級英雄需要的變裝物品和武器。

設計你自己的超級英雄標誌。

超級英雄在戰鬥時會發出什麼聲音呢？

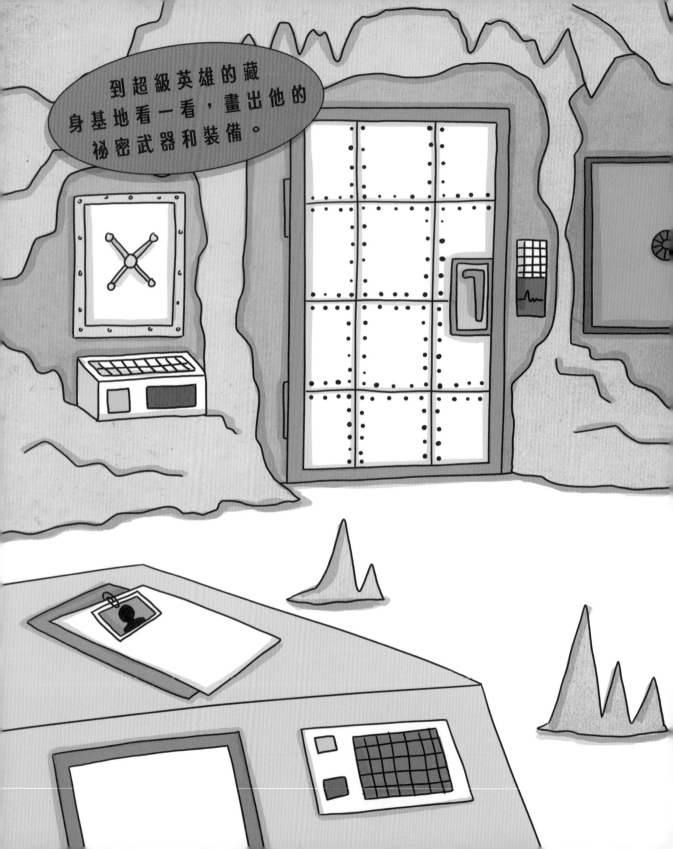

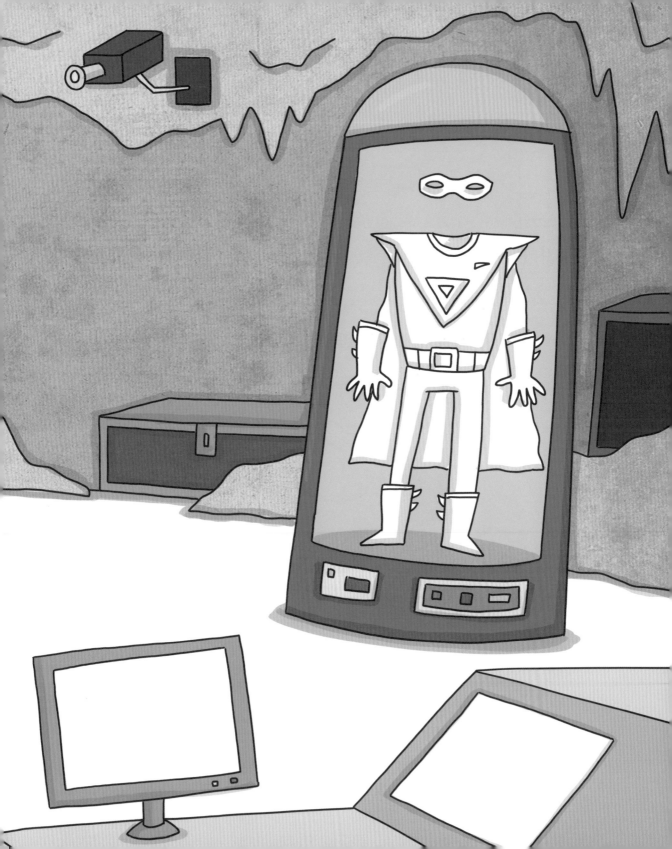

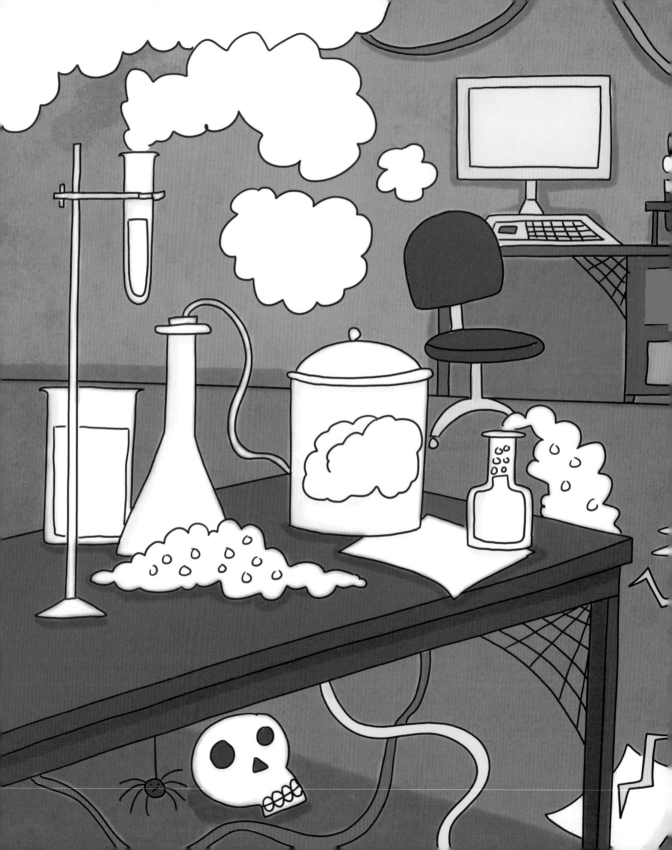

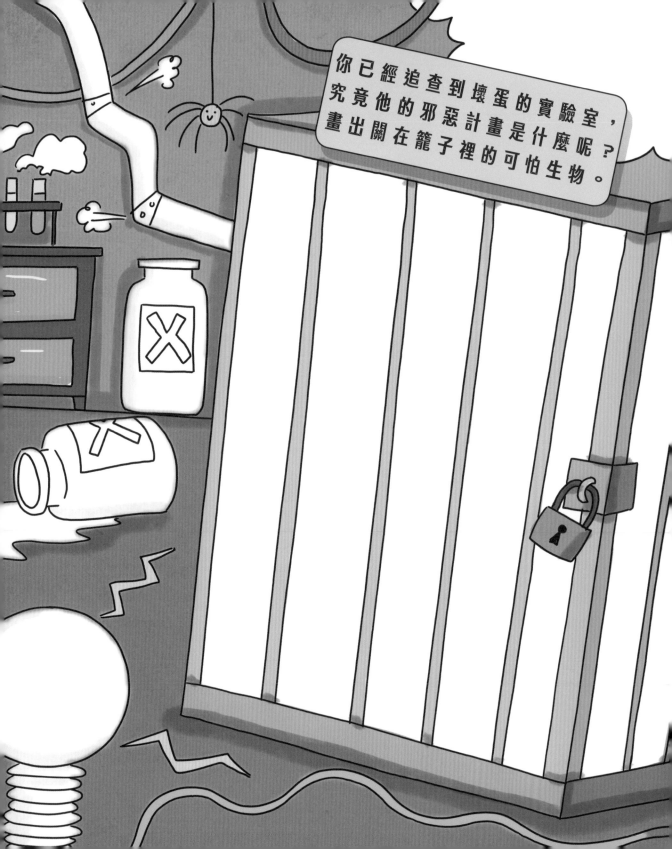

今晚其實沒有看起來那麼平靜，但是多虧了超級英雄，從極大的危險之中解救了我們！

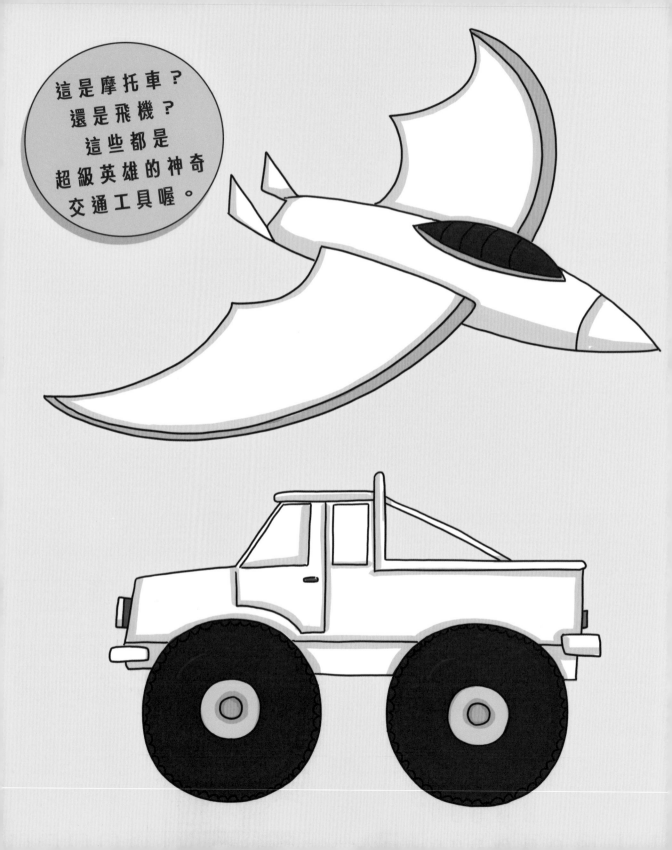

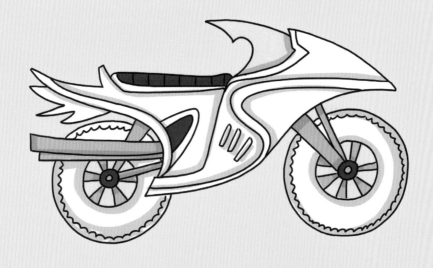
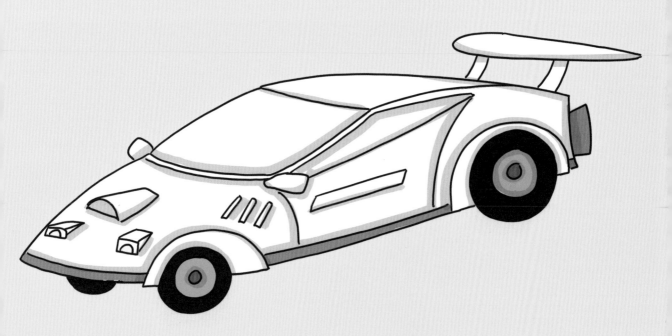

救命啊！有隻超巨大猩猩正在攻擊我們的城市！

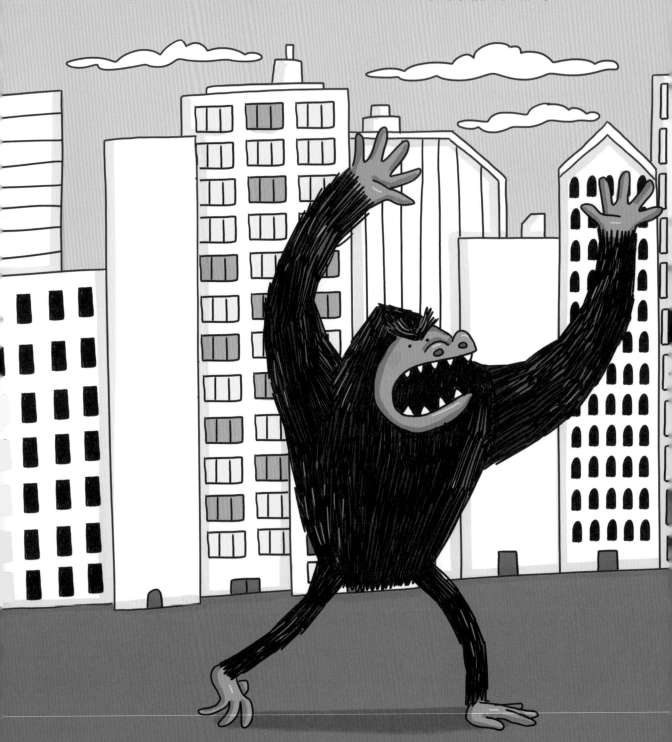

會是哪個超級英雄來拯救我們呢?

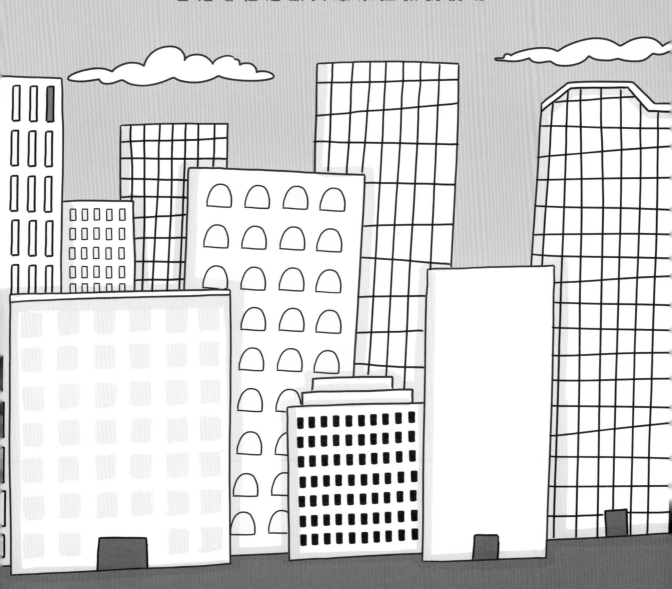

幫這些機器人裝上手臂、腿、牙齒、按鈕和雷射光。

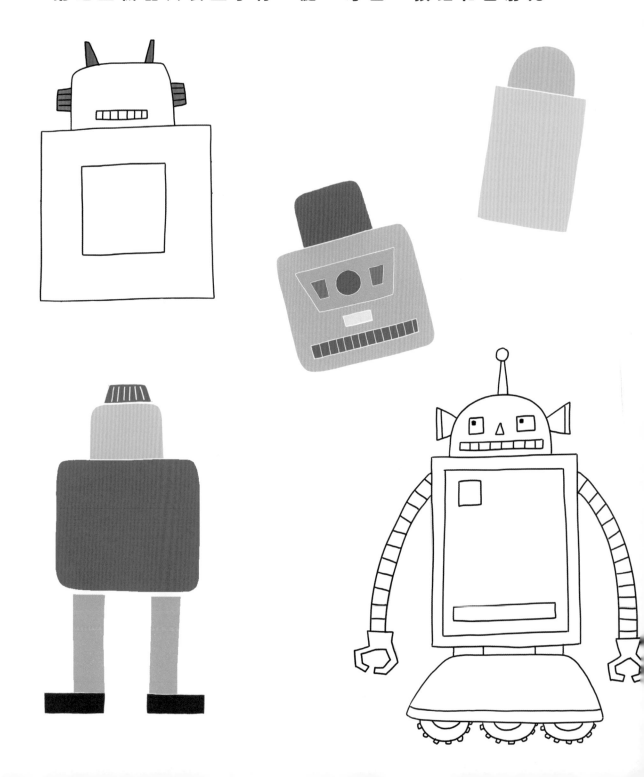

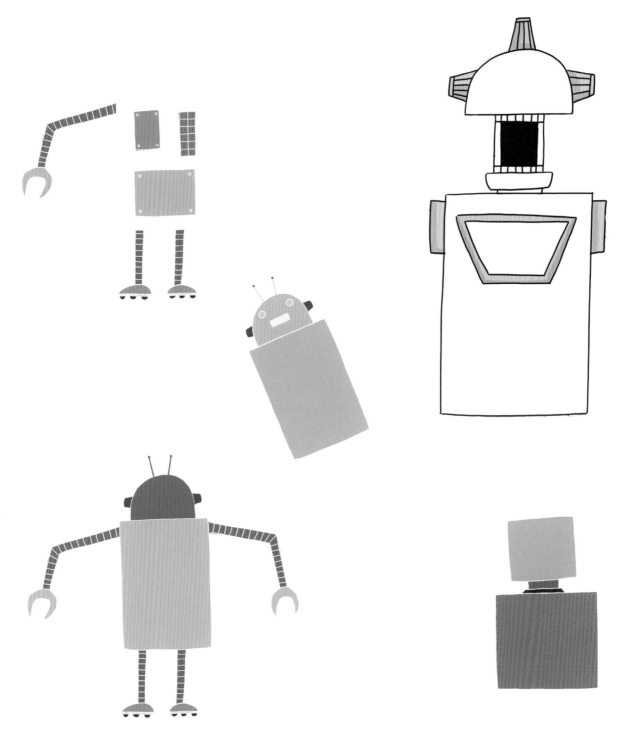

你覺得他們是正派還是反派？

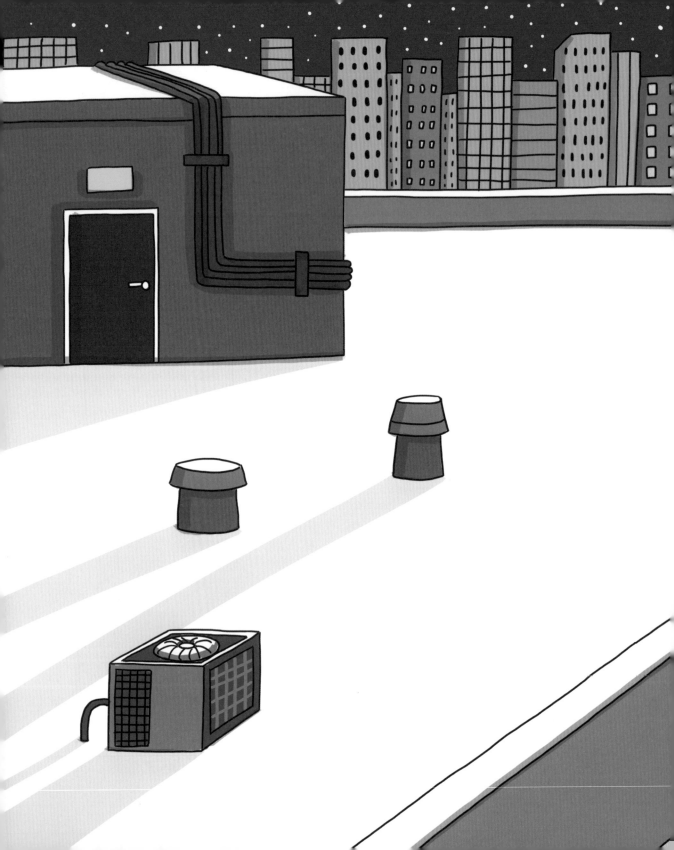

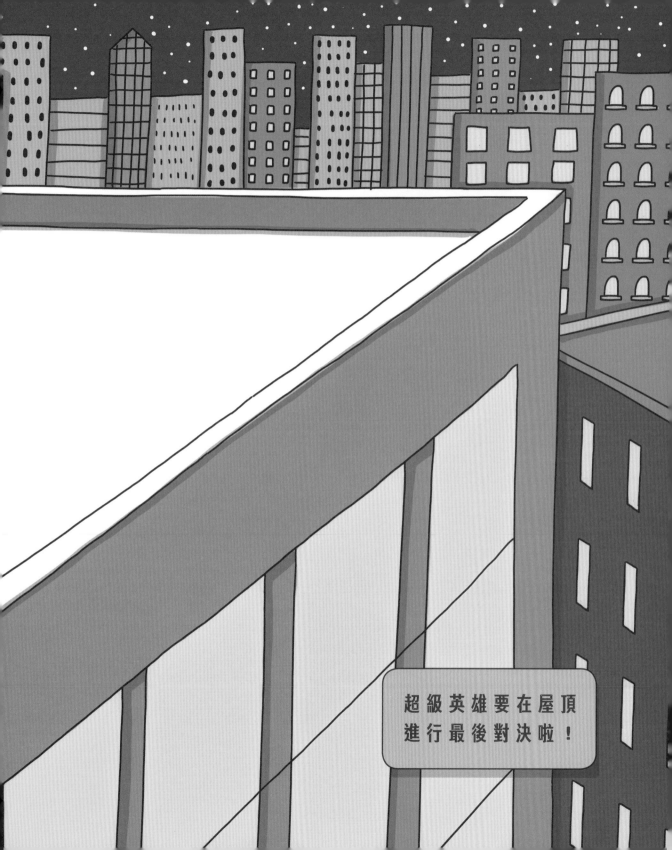

不是每個間諜看起
來都一樣喔，
把這些人畫成
祕密探員。

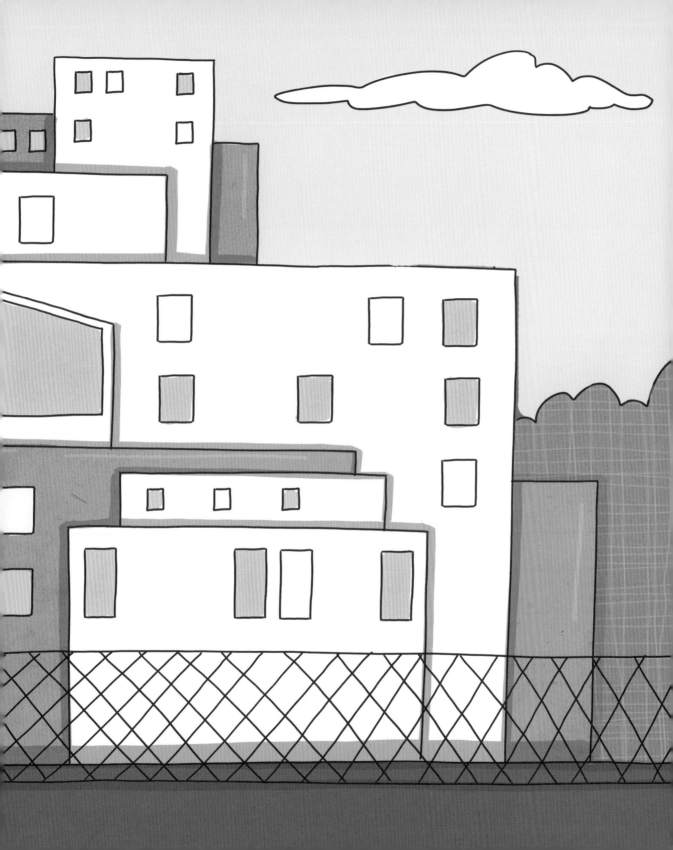

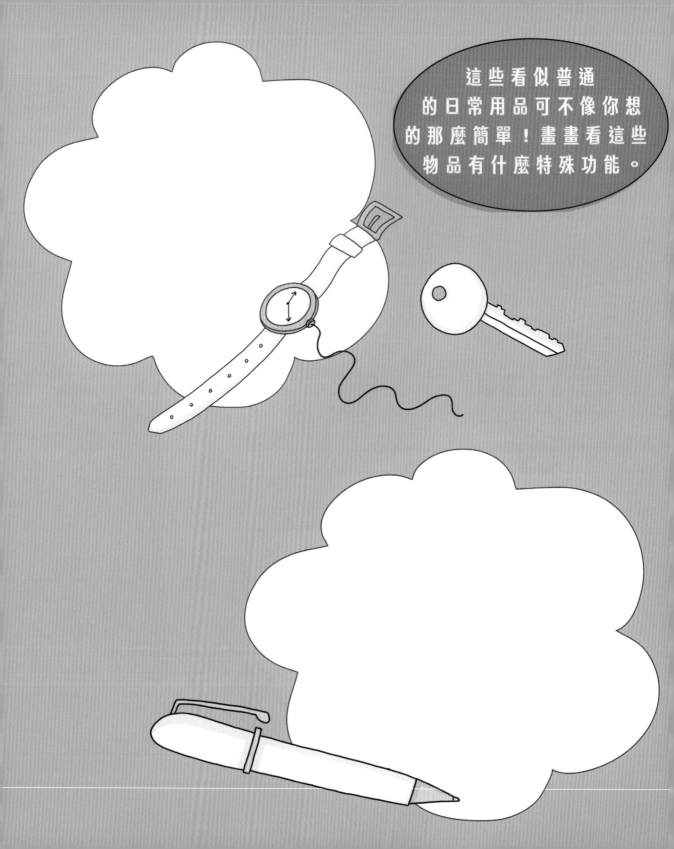

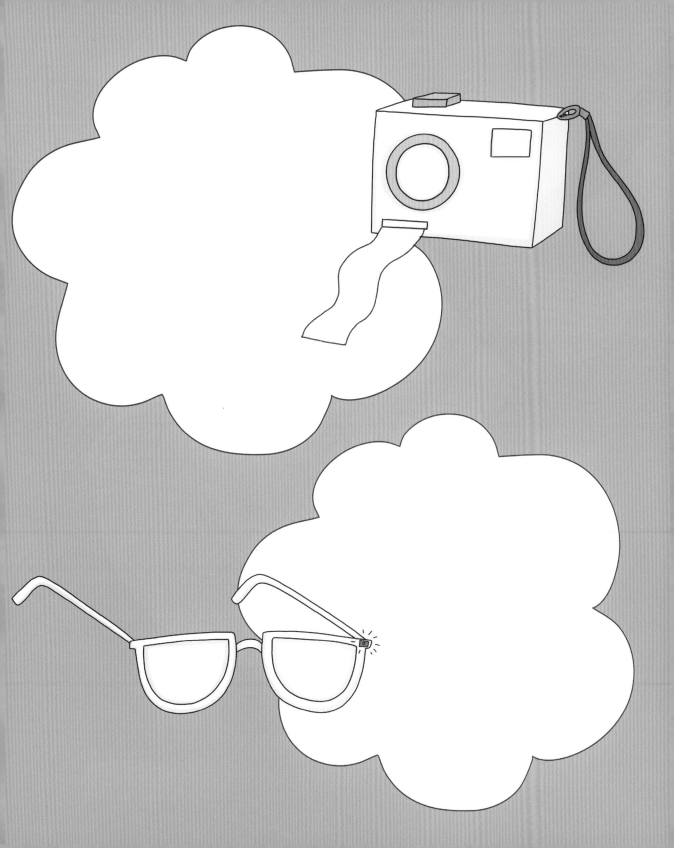

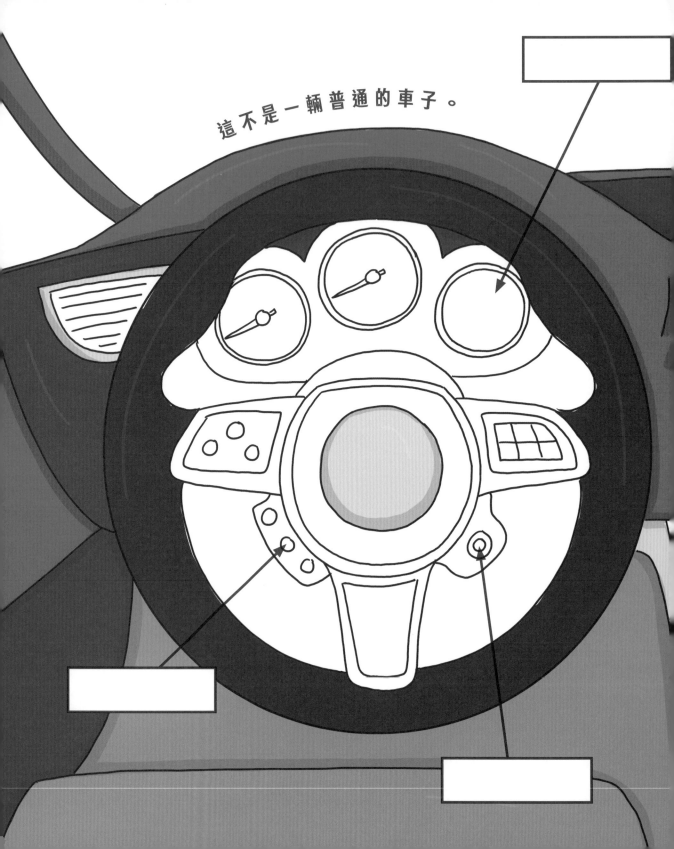

這不是一輛普通的車子。

在祕密探員的車上安裝特殊的操縱裝置，
然後在空白標籤裡介紹這輛車的特殊性能。

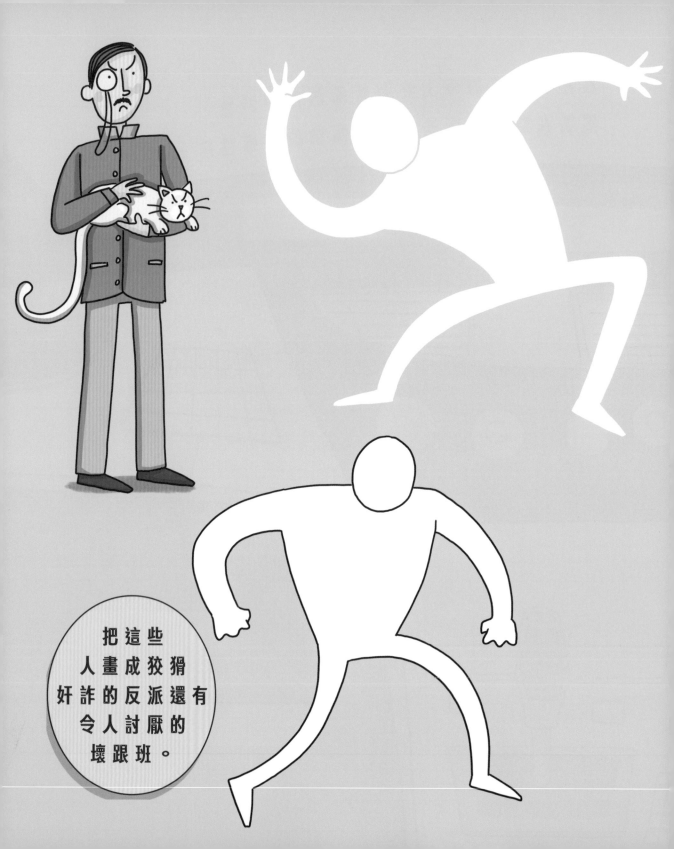

把這些
人畫成狡猾
奸詐的反派還有
令人討厭的
壞跟班。

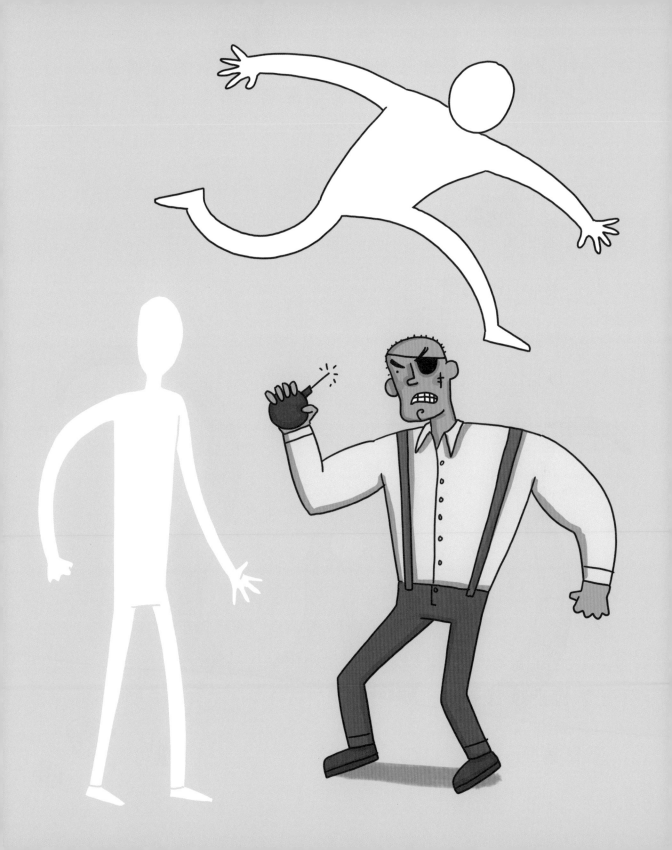

讓我們到深海裡冒險吧！會不會有什麼奇特或不尋常的事物在等著我們呢？

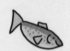
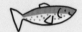
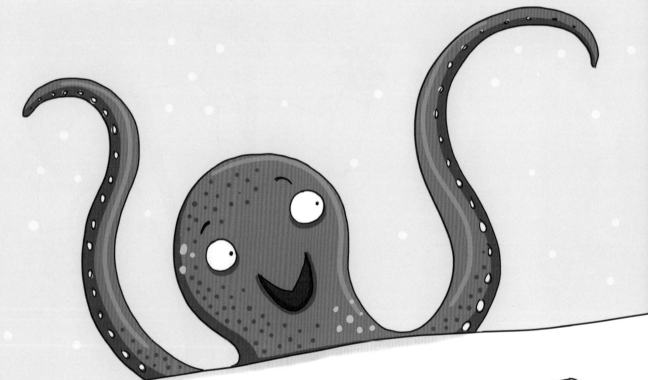

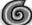

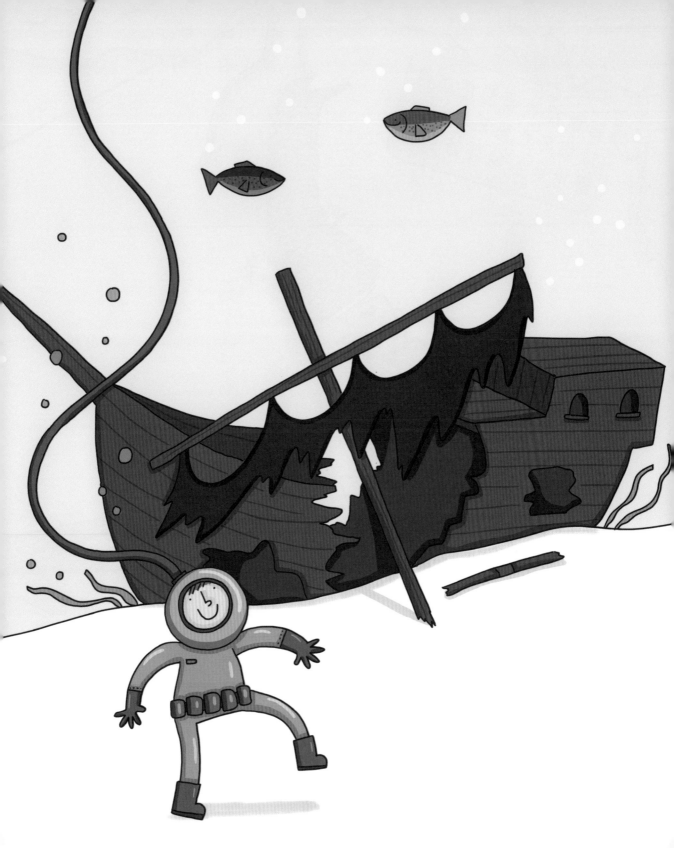

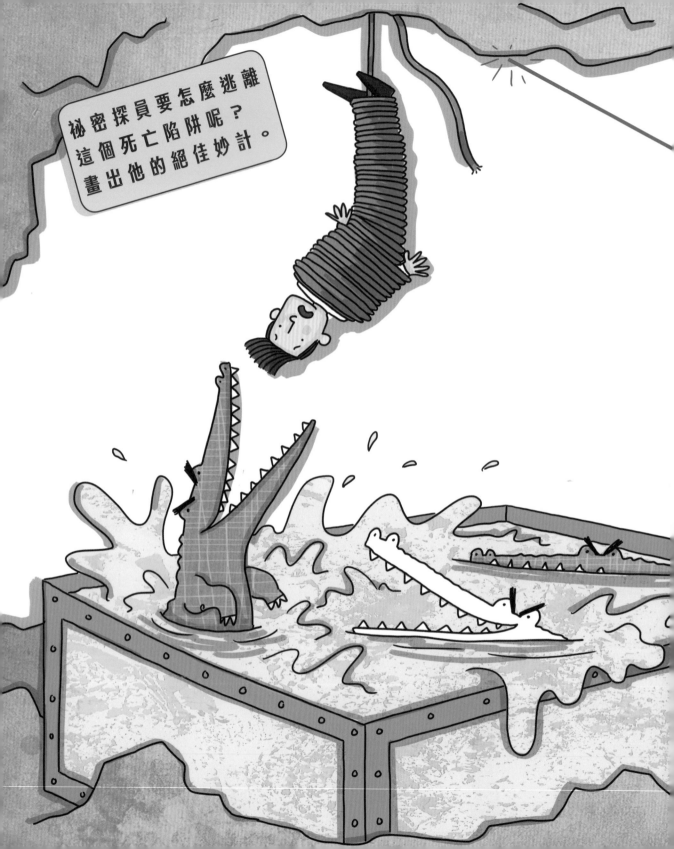

英雄的存在使我們又度過了平安的一天，
畫出你心目中的英雄在空中跳傘。

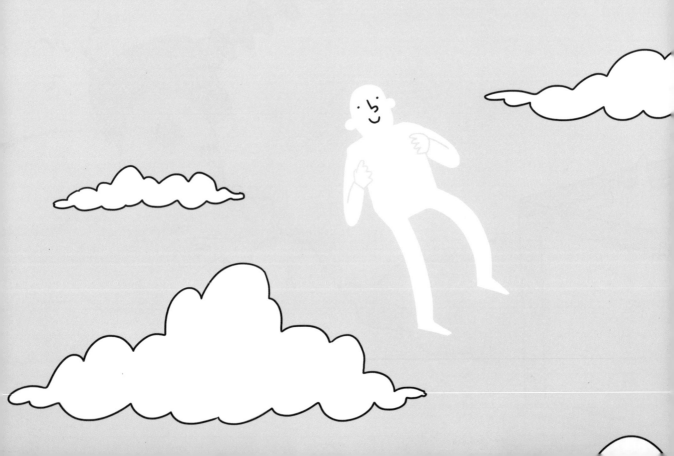